It's Lonely in the Modern World

教你看透現代主義極簡風

時尚潮宅 DIY

莫莉‧珍‧昆恩　Molly Jane Quinn　著

吉娜‧塔爾巴　Jenna Talbott　繪

李建興　譯

目錄

導論

你即將展開一段改變人生的旅程。很多人夢幻地翻閱居家雜誌，卻很少人擁有設計天賦與耐力踏出下一步，端出他們自己的現代傑作。要有強悍的人格才能夠簡化到真正活在現代住宅所需的最少私有物品。

當你在堅定的追尋中遭遇無可避免的挫敗或迷惑，記住你是特別的：你是現代主義者。

現代主義者是稀少的優越人種，這些人了解高尚的設計帶給人生意義，極簡主義那種有秩序的奢華正是治療疲憊靈魂的良藥。現代主義者亟欲迴避被視為成功指標的俗氣配件——巨大電視、手工製作的水晶香檳杯、長毛地毯與舒適的家具。身為現代主義者，你應該醉心於建築創新。你渴望一個像自尊與氣質直接延伸的住家。

在本書中，我們會幫助你變潮變時尚。從椅子與屋頂到小孩與寵物，容我們成為你新生活方式的嚮導。您將允許自己從平庸物品的陷阱中釋放出來，放棄固有的物質愉悅概念，在陰沉的臥室中醒來而感到樂趣。你會開始欣賞一片蟲蛀夾板中不規則的溫和美感，並且享受赤腳走過碎石庭院的搔癢。

我們會提出實用的建議與觀察的方法，盡量讓您通往現代化的旅程愉快一點。您只需要小心研究並撥出慷慨的預算。很快你就會習慣接受朋友、鄰居與陌生人的讚美，他們對於你極簡主義的住宅羨慕不已。請準備好享受畢生慾望的萌芽，沐浴在塑造環境以符合個人特殊需求的這個重大成就的光榮。

歡迎來到現代世界。

第一部：室內

通往現代的旅程始於室內並非巧合。我們的白天都花在電腦上，夜晚則在電視機前，雖然我們可能自稱熱愛大自然、有機園藝，以前還是戶外運動家，事實是我們的人生在室內度過，窩在中產階級的各種奢侈品中——像義式咖啡機、保溫毛巾架與精梳棉床單。

為了逃避工作與住家之間的奔波勞碌，打造我們的家居環境是個珍貴的樂趣。但是為了現代風格在市場上大海撈針有時令人卻步。你的家居空間非常重要，沒有失敗的餘地。

僅極少數幸運兒有幸能以室內設計師的精明眼光或極簡派建築師的嚴厲，瀏覽裝置與陳設的型錄，但是從廉價賣場採購一整座廚房的奇恥大辱是無法挽救的。這正是本書的用途。

在這部分，我們會提供各種選項、技巧與材料，協助你打造生氣蓬勃的現代住家。雖然需要多花一點精力研究，但本書提示的DIY方法終究會達成更好的成果。我們會帶你檢視規畫良好的現代居家裡各種要素。從牆壁、地板與桌檯的冷色反光表面，到你的不鏽鋼廚房裡各種高檔嚇嚇叫的電器，到照亮無窗房間的最佳方法，你會學到這些要素如何連結以達到現代的理想。

探索如何組合最單調的各種單一顏色，如何達到寬敞的樓層格局，如何用夾板輕鬆解決嚴苛的設計難題。很快您就會習慣滿口「苦悶」與「再生」等詞彙。家傳老古董與慘不忍睹的IKEA宿舍風格裝潢，會蛻變成充滿經典後現代家具的房間，或者，如果你想要，空無一物的房間。萬一什麼都不管用，你也會學到外露的管線可以如何解決幾乎任何設計缺陷。

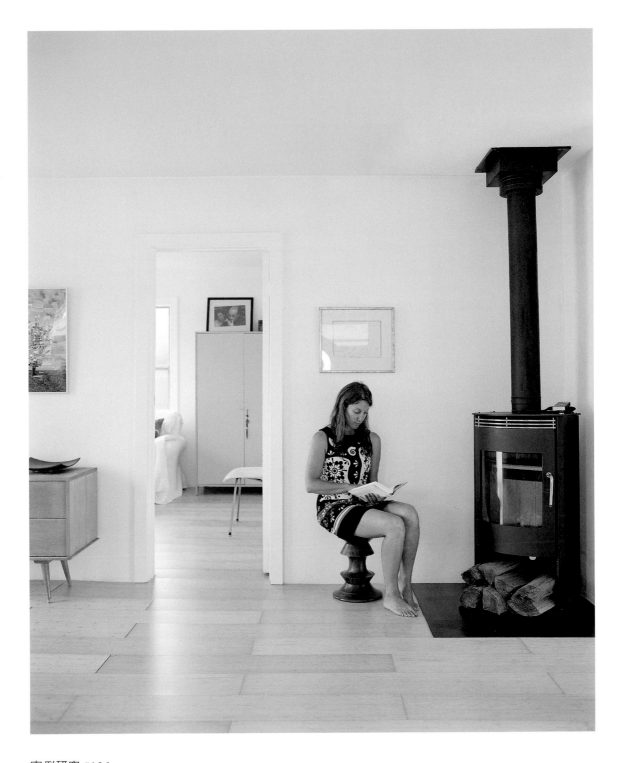

案例研究 #196

「連伊梅斯板凳（Eames stool）都知道，唯有當訪客上門時，才會有人彆扭地坐在上面。」

形式跟隨功能。

路易‧蘇利文 （ LOUIS SULLIVAN, 1856–1924 ）

現代主義之祖，摩天大樓的創造者，法蘭克‧洛依德‧萊特的導師——這個傢伙太厲害
了。他的名言「形式跟隨功能」後來成為全世界建築師的圭臬。到了1900年代初期，蘇
利文的作品開始退流行，他陷入酗酒與財務危機的惡性循環。他的整個生涯在美國中西
部設計了一系列小型商業銀行，最後落魄孤單地死在芝加哥的廉價汽車旅館裡。

❯❯ 代表作：他的摩天大樓幾乎全部折掉了，只剩下銀行。

表面

　　最佳的新現代住宅摒除了多餘的潤飾，其特色衍生自精心挑選的表面材質。無論平滑或有紋路，冰冷石頭或溫暖木材，自然或人工，處理地板、桌面與牆壁的每種方式都會透露你的個性，影響進入府上的訪客體驗。

　　你可能花費了幾十萬購買美國高檔設計家具Design Within Reach的家具與配件，布置你的房間，指望創造出極簡主義的天堂，不過事實是，要靠負面空間——現場沒有的家具與配件的形狀與輪廓，你高貴地捨棄的品項——透露出你是有品味與內涵的人。只有被排除的東西才重要。

　　減少令人分心的陳設，目光就會被吸引到房間的基本要素。最佳的表面都是實用、堅硬，而且理想上最好是單色。萬無一失的公式？夾板與混凝土堪稱必勝組合。在稍後的章節你會看到，這兩種簡單又多功能的建材怎麼用都不嫌多。

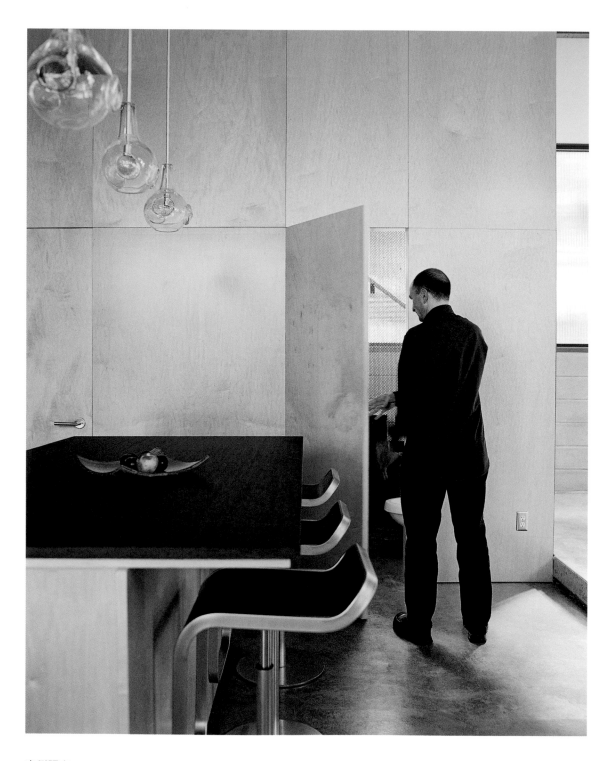

案例研究 #88

「他終於決定消滅掉那打斷混凝土與夾板無限延伸的污點——就是他自己。」

木頭的表情

　　人工製造的夾板是牆壁、地板、天花板、櫥櫃與訂做家具天經地義的選擇。你熟悉的這項材料基本上是幾層松木加上飾板壓在一起，所以叫作「夾板」（不要跟密集板混淆了，它又稱中密度纖維板（MDF），是木頭廢料碎片的劣質混合物，通常用來做廉價組合式家具。）你會發現各種顏色與質料的漆面多到數不清，包括楊樹、梅樹、椈木、波羅的海樺木、竹子、杉木、櫻桃木、山核桃木、桃花心木、楓樹與紅木。色澤豐富的桃花心木或許誘人，想想你父母老家的地板上沾滿咖啡漬的樣子。與眾不同，要反其道而行——選擇黃松木的純淨自然色澤。

您在木材廠可以找到三種黃松木夾板的基本類型。

A 級 很平滑。可以上油漆（只是我們真的真的不建議這麼做），特徵是在特別污損的區域有歪扭的斑紋。

B 級 很堅固但有比較多蟲蛀節疤。即使最佳品也可能有細微的裂縫。

芬蘭板（fin-ply） 就是製造商所謂的芬蘭夾板。通常比普通夾板耐用又漂亮一點。許多夾板產品並不貴，不過芬蘭板真的挺花錢。但是，芬蘭板的高成本可以靠產地的魅力交代過去：芬蘭嘛。

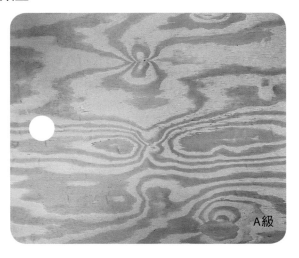

A 級

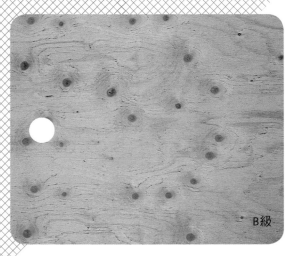

B 級

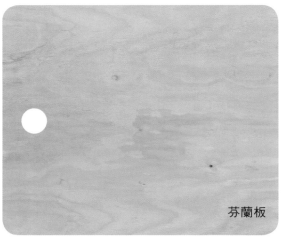

芬蘭板

建築是學習而來的技藝，在光線中組合而成的形式，精確而壯麗。

柯比意（LE CORBUSIER, 1887–1965）

原名為查爾斯－愛德華·詹納瑞－格里（Charles-Édouard Jeanneret-Gris），是象徵國際風格的瑞士法國混血藝術家。他在1920年代正式採用「柯比意」這個假名，因為當時流行用假身分；這似乎是他用過的一個貶抑綽號。他與爵士女明星約瑟芬·貝克有過緋聞（至少他們搭遠洋郵輪旅行時，他曾畫過她的裸體），後來才娶了一個模特兒為妻，還有個富裕的情婦。晚年的他非常積極參與都市計畫概念。77歲那年，他的屍體在地中海被泳客發現，顯然是心臟病發。

❯ 代表作：LC4躺椅、法國的薩伏伊別墅、LC2扶手椅、情人座、沙發。

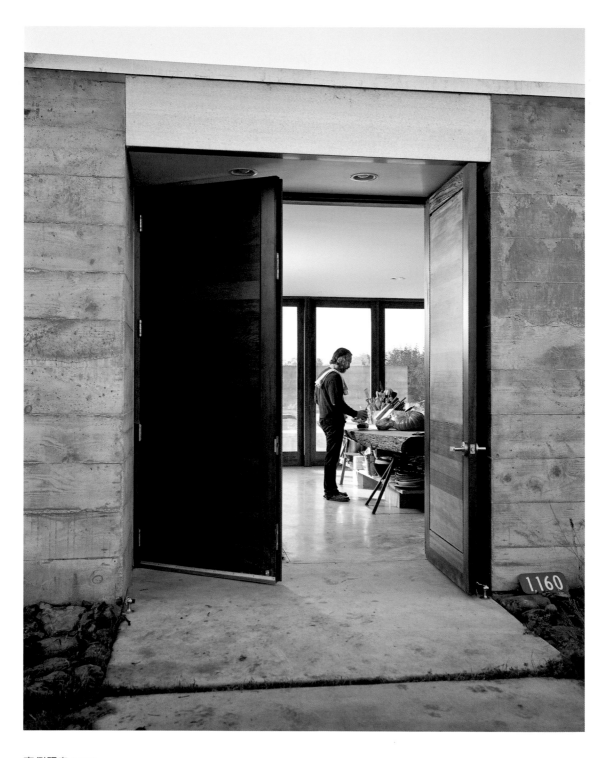

案例研究 #409

「寂寞的他敞開大門開始準備豐盛大餐，希望有人會經過——隨便誰都好。」

腳下的美麗

　　混凝土的用處多到數不完。沒有其他材料更適合現代住宅了。不只可以做地板與廚房的檯面，用在浴室、後院與臥室或育兒房也同樣優越。雖然它可以調成任何顏色，從救火車的鮮紅到星巴克的翠綠，原始的灰色混凝土仍然最常見而且有許多細微的色調。以下是最受喜愛的某些顏色。如果你找不到一模一樣的顏色，請帶著這本書找當地的泥水匠尋求符合的顏色。

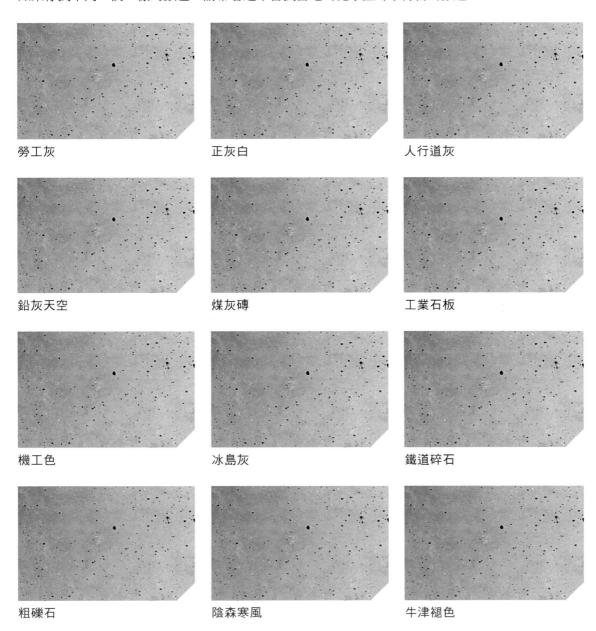

勞工灰 　　　　　　　正灰白 　　　　　　　人行道灰

鉛灰天空 　　　　　　煤灰磚 　　　　　　　工業石板

機工色 　　　　　　　冰島灰 　　　　　　　鐵道碎石

粗礫石 　　　　　　　陰森寒風 　　　　　　牛津褪色

陶瓷／玻璃磁磚

用天然黏土或碎玻璃製成，陶瓷會在上面覆蓋一層光澤或無光釉料，磁磚能防水又容易擦乾淨。若要有最經典的樣式，你會發現非用加州 Heath 陶瓷公司的磁磚不可。

軟木

軟木樹（學名 Quercus suber）可以活到 250 年之久，生產第一批軟木（從樹上剝下的樹皮）要 25 年，之後每 10 年左右採收一次。

市面上有用葡萄酒軟木塞回收做成的軟木地板，但是很容易把原始軟木與回收貨混淆。軟木地板踩起來有種濕軟感。

竹子

竹子是生長快速的草本植物，外觀與質地卻像硬木，嫩枝收穫之後壓在一起可以做成條紋花樣鋪在底層地面上。還有拼接款式可以輕鬆地蓋在現存不喜歡的鑲花地板上。

➕ **優點**：浴室或廚房防濺板使用便宜的陶瓷面磚，能製造整潔的氣氛。

➖ **缺點**：磁磚可能被視為老套沒創意的選擇。況且，除了白色、深褐色或墨綠色之外都會顯得老舊。

➕ **優點**：這種可換新的材料提供宜人的不規則花色，對偏執強迫症的現代主義者而言還能抗菌。

➖ **缺點**：這不是夾板。

➕ **優點**：環保的竹子讓房間充滿有機的信賴感。從金色到深褐色，有很多種色澤。

➖ **缺點**：這不是夾板。

油毯

油毯（linoleum）是純天然的產品，用亞麻籽油、松香（松樹脂）、軟木屑、石灰岩、木頭粉末與色素組合製成。通常背面是麻纖維。若使用 Forbo 之類瑞典品牌並且稱之為「Marmoleum」可額外加分。

不鏽鋼

工業化外觀的選擇，不鏽鋼其實不是鋼。它是用鎳與鉻製成的。高錳鋼因為含鎳量較高比較有彈性，而鐵素體鋼比較不易腐蝕，所以適合室內裝潢。

人工石材

複合石材的原料什麼都有，從回收玻璃到聚合花崗岩塊或用樹脂黏合的石英。複合物不像天然的花崗岩板，不太會釋放有害的氡氣——但是使用黏膠的成本相對較高。

磚土

又稱為泥土地板，這種黏土、沙與稻草的混合物要鋪成三層，先是厚底，最後是表層的紫蘇籽油。安裝起來可能要花上一個月。慣用色調從水泥灰到拋光褐色都有。

RIALS

➕ 優點：油毯地板相對便宜又容易清理。凹痕與破洞可以修補，所以在人來人往的房間是很優良的地面。

➖ 缺點：可能不巧出現 1940 年代的劣貨。

➕ 優點：亮晶晶又乾淨，沒破洞也沒污漬，不鏽鋼會在你意想不到的地方成為極佳選擇（例如嬰兒搖籃的床面）。

➖ 缺點：沒有。（只是你不能在不鏽鋼檯面上切食物，而且它會導電，所以永遠有可能會觸電。同時噪音大、昂貴、容易有凹陷與刮傷。不過，仍是很值得的投資。）

➕ 優點：複合物耐用得很又隔熱，所以很適合大膽的廚師。

➖ 缺點：很容易被誤認為老套的量產房屋花崗岩。

➕ 優點：要找到鋪設磚土地板的專家幾乎不可能，這種技術非常稀有。安裝價錢有點小昂貴，在陽光下不會褪色。

➖ 缺點：會有裂紋跟水泡，所以在潮濕或酸性環境、廚房或浴室並不耐用，也不適合走廊、臥室、客廳、地下室或孩童房等等高流量的區域。

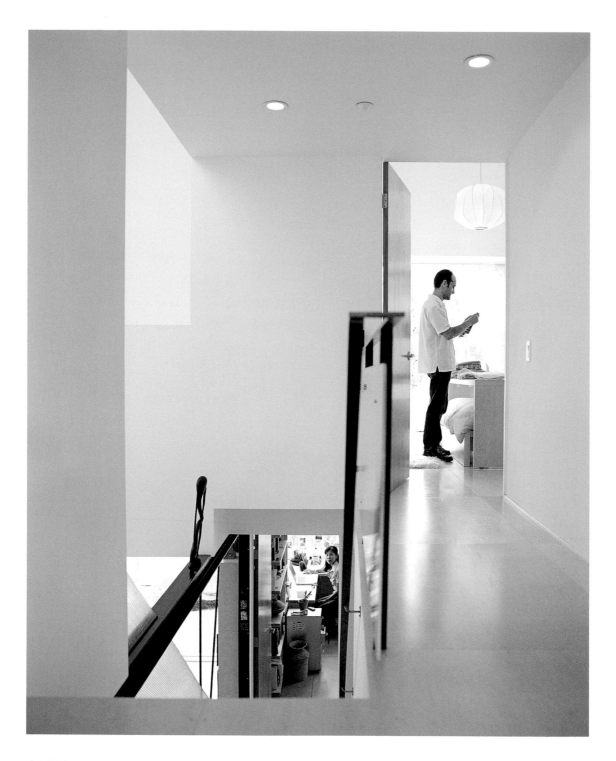

案例研究 #741

「他們已經這樣生活了很多年；各自留在自己的樓層，無論身心都相隔兩地。」

照明

　　光與影之間的互動有種寂靜之美。但是要想在令人麻木的辦公室日光燈與人生失望的黑暗空虛中找到平衡，是件困難的事。我們煞費苦心打造出人工建造的環境，當然不可能全然依賴天然光源作為內部照明。為了最大對比，盡量多利用結構性照明。幸運的話，你可以創造出一個照明規畫，提供永不枯竭、令人炫目的光亮。

　　牆上壁燈、吊燈、水晶燈、燈籠，裝在桌面、凹處、拱頂、拉鐵鍊、垂吊單獨燈泡——你會發現整體照明的選項似乎無窮無盡，無論好壞。但是，事實上很少東西適合現代生活。迄今，沒有比軌道燈照明更糟的了。雖然可以調整位置又能高度照明特定藝術品，軌道燈令人想起庸俗零售業——或者更糟，美國荒郊野外路邊的平凡公寓。如果你要從這章節學到什麼東西，應該要記住不惜一切避開軌道燈，寧可完全放棄電力照明，整晚在黑暗中度過。

　　我們發現現代住家裡的最佳照明是人工物品而且盡量精簡。現代住家的白牆、淡色地板與簡約陳設需要高瓦數、裸露的燈泡。在此章，我們會教您如何為現代生活的特定風格找到精準正確的照明裝置。

垂吊

設計頭頂上方照明時，您最好瞄準一望無際延伸的天花板這種連貫的平面（除了露出幾根U形鋼梁或裸露管線之外——參閱74頁）。沒有比巨大裝置更能破壞大片寧靜天花板的了。那我們如何達成等同於現代建築那般明亮、陽光白的房間而不破壞整體設計完整性呢？

天花板上的裝置應該純粹作為造型上的焦點，而非提供照明。一旦室內鋪設好隱藏的崁燈後，你就能把注意力轉到重點，找出對房間照明沒什麼幫助，但是對支撐整體設計感很重要的特殊裝置了。

碟形吊燈很適合廚房與嬰兒房，因為這兩處的照明很重要，但是裝置必須盡量精簡避免礙事。外面鋪上亞麻布或合成棉布，獨家設計提供了柔和、散射的光線來**配合兩種房間裡的實際活動**，不論是換尿布或攪拌蛋奶酥。

George Nelson 的塑膠「飛碟」吊燈靈感源自中式紙燈籠，是很搶眼的選擇。然而，這盞燈的輪廓做成不透明、手工吹製的玻璃有種休閒的魅力。設計師 Jeremy Pyles 在紐約經營的品牌 Niche Modern，用玻璃的強固來中和形式上的感性，有一系列的色調能在混凝土與夾板表面上**投射完美的氣氛**。

建築師 Poul Christiansen 的這個設計或許看來像一坨**揉皺、摺疊的廢紙**，但是在 1970 年代初期問世之後，很快就成為經典。同樣地成功吸引了模仿者，最知名的是 IKEA 慘不忍睹的 Knappa 吊燈。怎麼把它整合在現代室內設計中而不顯得老套實在相當棘手。整體上，我們建議除非逼不得已別使用這種設計。

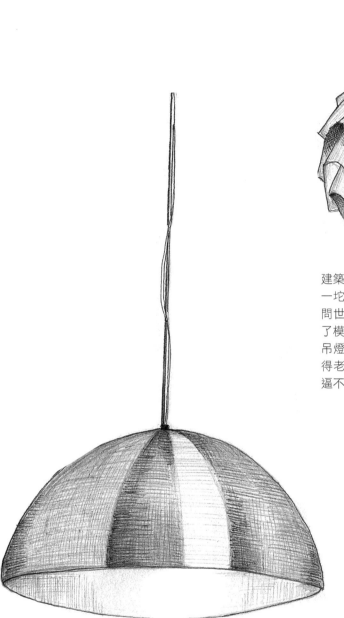

務實考量

是否注意過雜誌裡的住家永遠充滿明亮的白光？即使現場很少甚至沒有窗子？多年來，室內設計師、建築師與裝潢專家都依賴迄今只有業界人士才弄得到的小燈泡。工業亮度的發光二極體（LED）燈泡最適合發出強烈的亮光。全美國的豪華燈具零售商都在檯面下偷賣，這些藍／紫外線（UV）二極體的外面塗了黃磷，能用藍色系冷光照亮房間。請向老闆指名「藍燈泡」，每顆價格可能高達 45 美元。

◗ **注意**：紫外線可能外洩造成癌症或視力傷害。

圓頂吊燈在挑高天花板的大客廳或一連串層疊從樓梯間的天花板垂下來最適用。**裸露出來的碗狀內側**可提供大片明亮的光線。以工業材料製作的效果最好，例如 Peter Bowles 在 1940 年代的鋁質設計，能夠吸引訪客的注意。

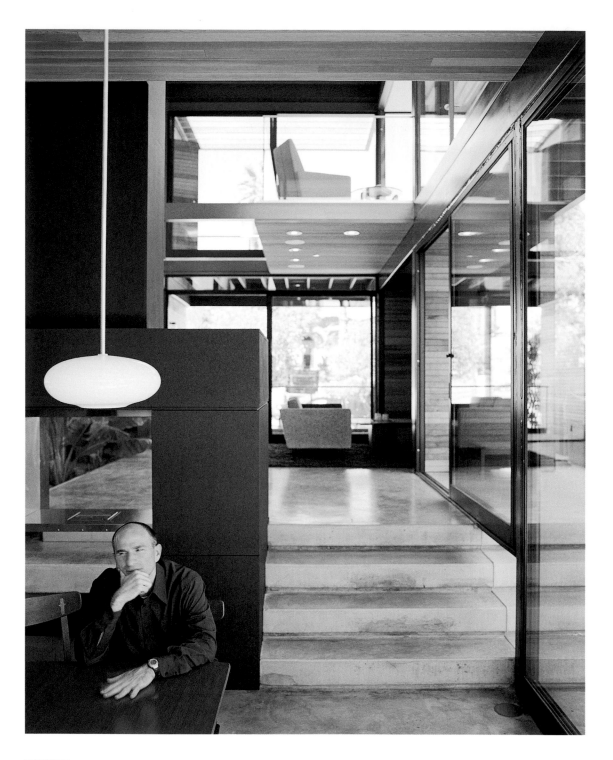

案例研究 #918

「他靜靜反省著自己的社交笨拙與無瑕美感之間，到底哪裡脫節了。」

注重細節

　　藍燈泡雖然可愛又炫目，用在注重細節的任務上可能導致眼睛疲勞。例如用小刀切割紙張、分類圖釘、猛削鉛筆之類的居家辦公工作，或閱讀康德、普魯斯特與宏比的書，我們推薦下列的桌燈。

葉狀個人檯燈
Yves Behar 為 Herman Miller 公司所設計

直接放在目標上方，向下直射以避免眩光（小心不要被銳利金屬割傷手了）。

柯普蘭檯燈
Stephen Copeland 為 Knoll 公司所設計

圓形燈罩提供足夠的散射光線照亮小物體，放在目標左方最適合。

TOLOMEO 迷你檯燈
Michele de Lucchi 為 Artemide 公司所設計

類似電影裡的工作室檯燈，放在目標右方提供狗仔隊般的強光。

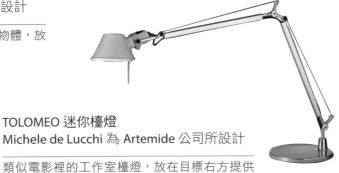

給一個房間正確的照明毋需花錢，但需要文化素養。

保羅‧漢寧森（POUL HENNINGSEN, 1894–1967）

漢寧森以他的造型燈具著名，很少人知道他在丹麥的身分還有政治作家、紀錄片導演、性解放運動者與全方位宣傳家。他是丹麥記者兼諷刺作家卡爾‧艾瓦德（Carl Ewald）的私生子，被視為該國在一次與二次大戰之間的左翼文化指標。在二次大戰流亡期間，他以措辭強烈的抗議詩作對抗納粹。

❯ 代表作：PH檯燈、PH5檯燈、PH朝鮮薊檯燈。

案例研究 #26

「非得要打開大門、櫥櫃與冰箱——這是身為烹飪炫耀者的人生恥辱。」

廚房

　　說「廚房是住家的核心」很有道理——但在現代潮宅不是。在現代潮宅，家人與朋友不會聚集在廚房吃老媽的肉丸；相反地，他們會聚集稱讚你的金錢投資，從亮晶晶的一整組不鏽鋼專業家電到嶄新的大理石流理台。

　　在這裡，你可以沉浸於無法達成的烹飪成績的慰藉，與你認識最有影響力的名人舉辦考究的晚宴。簡潔的線條與開放式櫥櫃令人鎮定，而各種裝置的實用單純為房間增添了權威感。偶爾花點時間瞄一下櫥櫃裡面，讚嘆各種典雅的銅心不鏽鋼鍋碗瓢盆之美。

　　幾何學是良好廚房規畫的驅動力。在大型有機超市與荷蘭松露乳酪每磅30美元的時代，不可能再靠簡單的電爐與微波爐過日子。相反地，廚房必須具備六個爐座的餐廳等級爐具以便煮醬汁、配備熟食店的切肉機以切出薄如紙張的火腿薄片、還要大批電器配合煮出一丁點最完美的古巴濃縮咖啡。只要房間的配置遵循以下金科玉律：廚師站在中島的時候，訪客必須能夠看到至少三樣罕見昂貴的烹飪器材。

　　檯面最好不要被食物類的有機物弄髒。請記住不一定要發生真正的烹飪行為——其實最好不要——但是設計上必須暗示它可以用。你可以用一小碗柑橘或玻璃花瓶裝幾枝細長的草，暖化僵硬的廚房。但在考慮這些裝飾手段之前，你一定要用目的性布置的方式創造出一個堅實的基礎。還有最重要的，無論新建或改裝，要有心理準備在此處投入大量資金。

廚房大體檢

以下你會看到一座現代廚房的重要元素。

1. 流理台
想清楚你會不會用檯面料理食物。如果你選的材質對食物不安全，就別在家裡做飯了。這是值得的（而且熟食調理包便宜到不行）。

2. 冰箱
雖然大冰箱很誘人可以儲存農民市集買來的戰利品，請衡量優點（保存容量）與缺點（太佔體積），謹慎湊合用個流理台下的迷你冰箱就好。它或許裝不下你需要的全部東西；把農產品和肉類移到儲藏室的備用冰箱，這個小冰箱只放珍稀物品。

3. 照明
一盞頭頂上的日光燈就能提供綽綽有餘的照明。中島上方的吊燈應該盡量少用以免干擾視線。

4. 食品櫃
什麼玩意，現在是大蕭條時代嗎？

5. 烹飪器具
只用瓦斯爐兼烤爐，最好是 Viking 牌。如果你一定要有微波爐或烤麵包機，放到看不見的地方。藏在房間最遠角落的特製夾板飾板後面吧。排油煙機應該要用特製不鏽鋼款式，以弧形骨架飄浮在爐具上方，或選擇不使用時會縮進櫥櫃裡的機械化裝置。

6. 廚具
雖然高級鍋子瓶罐不該儲放在可見之處，仍然值得投資用來製作開胃小菜。只選最好的品牌：All Clad 的醬料鍋與煮麵鍋、Le Creuset 的鑄鐵鍋與 Dutch 的荷蘭鍋、Mauviel 銅製平底鍋。千萬別選不沾鍋。

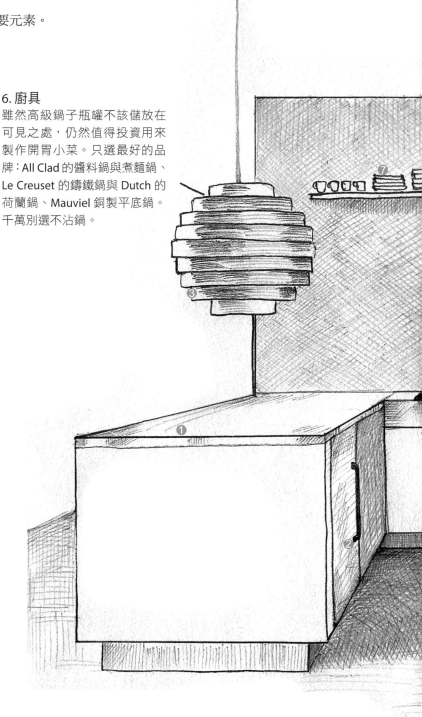

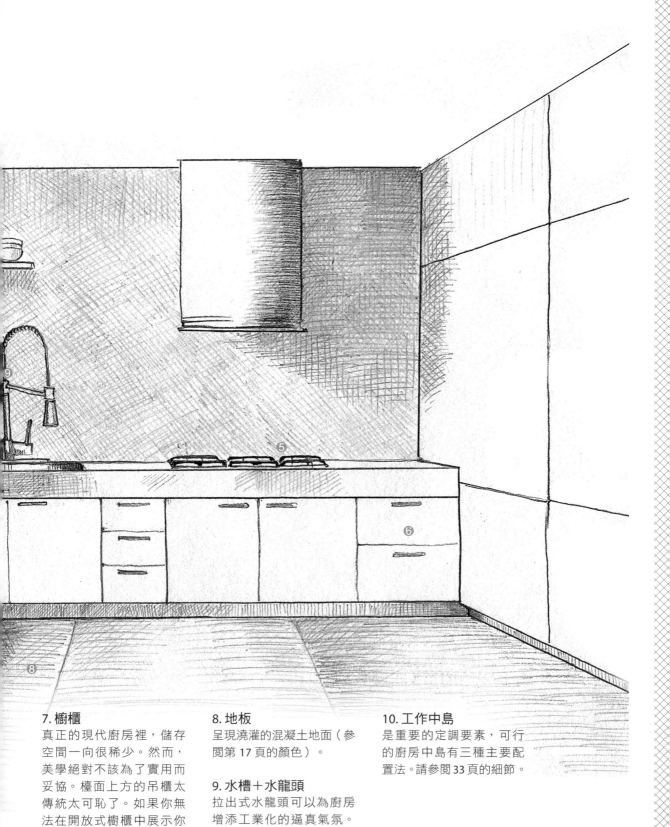

7. 櫥櫃

真正的現代廚房裡，儲存空間一向很稀少。然而，美學絕對不該為了實用而妥協。檯面上方的吊櫃太傳統太可恥了。如果你無法在開放式櫥櫃中展示你的高級餐具，該是重新評估你家收藏的時候了。

8. 地板

呈現澆灌的混凝土地面（參閱第 17 頁的顏色）。

9. 水槽＋水龍頭

拉出式水龍頭可以為廚房增添工業化的逼真氣氛。雙水槽設計太老套應該避免。

10. 工作中島

是重要的定調要素，可行的廚房中島有三種主要配置法。請參閱 33 頁的細節。

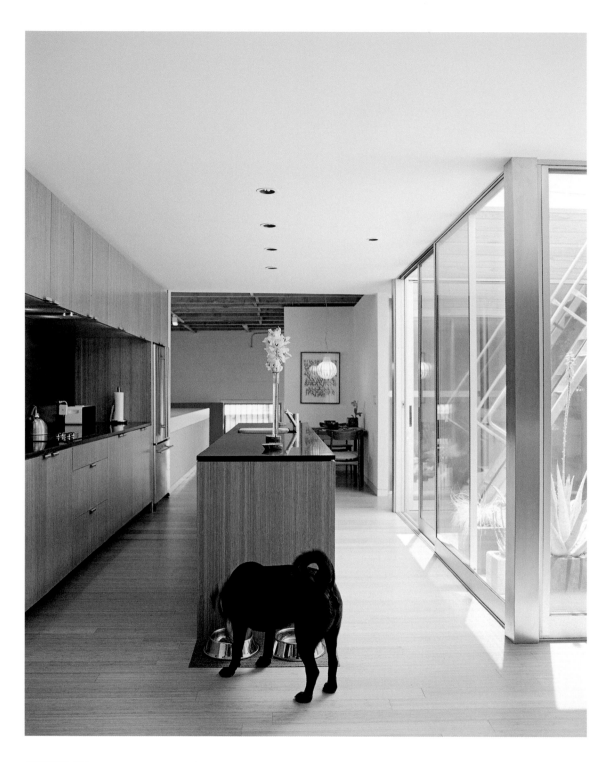

案例研究 #12

「廚房唯一看得到的活動是狗兒耍寶。」

島嶼生活

　中島可以說是廚房裡的重心，對家庭烹飪提供多功能的用途。在你投資安裝之前，考慮清楚你會怎麼使用。你想要在你做菜時鼓勵賓客聚集到中島吧台去嗎？若是如此，我們建議在一側延伸檯面材料製造空間，讓你可以在下面安放Bertoia不鏽鋼圓凳。如果你寧可阻止賓客侵入你的個人空間，就不要設吧台，改用厚重的石頭或水泥把巨大的中島整個包覆起來。

中島的類型

組裝線

狹長連貫的流理台很適合在中島兩側都有檯面空間收容瓦斯爐與水槽。不用時，可以考慮在檯面上漂亮的容器裡放些柑橘類，讓原本單調的房間增添一點顏色。大玻璃淺盤裡放些小柑橘或青檸檬，可提供最大的視覺衝擊。

飲酒處

若空間較少或缺乏立式弧形廚房水龍頭的話，把水槽設在中島可以讓結構顯得有趣，有造型的質感。位置是關鍵。測量檯面長度然後在中點的左方或右方留一呎空間（只要能框住瓦斯爐，視覺上又不會跟櫥櫃硬體衝突）。這樣稍微偏離的設置，可以讓目光繼續流動到室內其他裝置，引進「侘寂」（wabi-sabi）的日式元素當作話題。

爐灶面

若是特別大膽的廚師，嵌入式的爐具最適合用來炫耀超級昂貴的家電。考慮你烹飪的頻率再選個角落安裝爐具。如果你每週在家做飯超過兩頓，一定要在中島邊緣留出至少六吋空間，以免路過的人打翻滾燙的鍋子被燙傷。不然的話，爐具可以放在中島的最邊緣來製造韻律感。

務實考量

家電的數量應該跟晚宴賓客人數成反比。請據此規畫餐宴。

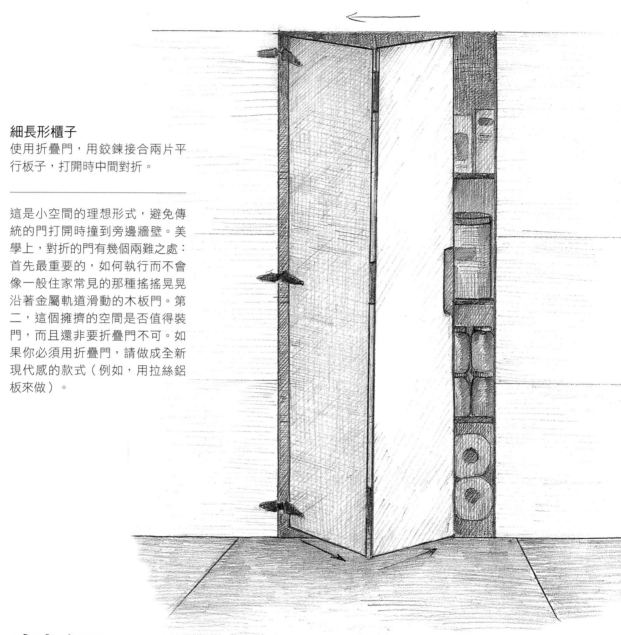

細長形櫃子
使用折疊門，用鉸鍊接合兩片平行板子，打開時中間對折。

這是小空間的理想形式，避免傳統的門打開時撞到旁邊牆壁。美學上，對折的門有幾個兩難之處：首先最重要的，如何執行而不會像一般住家常見的那種搖搖晃晃沿著金屬軌道滑動的木板門。第二，這個擁擠的空間是否值得裝門，而且還非要折疊門不可。如果你必須用折疊門，請做成全新現代感的款式（例如，用拉絲鋁板來做）。

出櫃了

　　食品櫃無疑已經過時了，即使對喜歡在自家冰箱與櫥櫃塞滿進口食材的現代居民亦然。但有些情況下，在不鏽鋼檯面上方裝簡單的開放櫥櫃顯然不恰當。如果你習慣把東西塞到流理台下的櫥櫃（多到一開門就會雪崩的程度），我們只能容許兩種櫃子：細長形與大壁櫃。

大壁櫃
採用滑門，單一門板可滑開，隱藏入牆壁的凹槽裡。

隱藏式滑門在維多利亞時代很受歡迎，他們喜歡讓空間像他們的情緒一樣盡量區隔。 滑門可以輕易封閉一個櫃子而不減損廚房其他地方的建築風格。櫃子內部一定要精心設計過，否則門一開，你會彷彿走入另一個比較雜亂、比較主流的平凡住家。選擇開放式架子與特定食材（氣泡礦泉水的綠玻璃瓶很好；減肥飲料和起司餅乾就不搭），即使不能填飽肚子，對整體美感也有些貢獻。

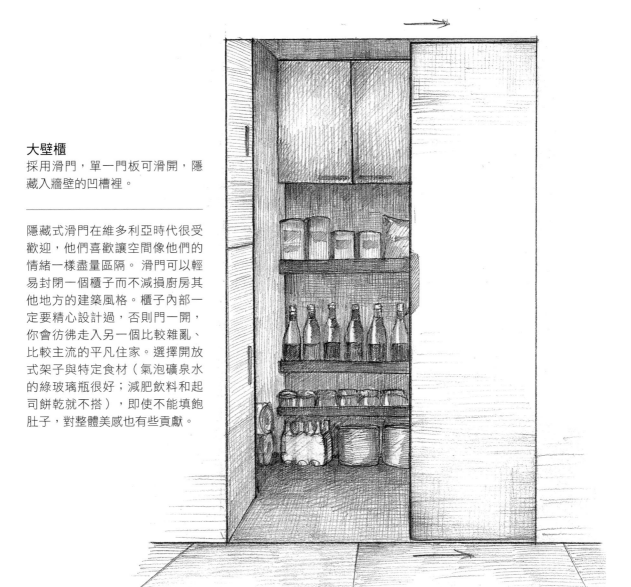

建築應該展現出它特定的時空背景，但又追求永垂不朽。

法蘭克 • 蓋瑞（FRANK GEHRY, 1929-）

史上第一個「明星建築師」，蓋瑞出生在加拿大的猶太波蘭移民家庭，後來移居洛杉磯。他聽從第一任妻子的要求改掉原姓Goldberg。蓋瑞的解構主義風格被許多人批評是為了「無功能的形式」而存在（參閱路易•蘇利文，第8頁），通常結構強度欠佳。最有名的例子是，在Sydney Pollack為他生平與作品所拍的紀錄片中，他捏皺一張紙稱之為建築模型，然後依此設計了一棟建築。

▶ 代表作：Cross Check扶手椅、西班牙畢爾包的古根漢美術館、Wiggle side紙椅。

刀叉學問大

丹麥人在廚房、浴室與（完美世界裡的）臥室通常很時髦。丹麥的瓶罐、燈具與餐具製造商Stelton推出了幾個餐具系列，結合不鏽鋼的堅硬與匙叉的柔性笨拙感。以下是三款極佳選擇。

MAYA（1962）

宜人圓滑的邊緣配上粗短的尖齒。更重要地，它被列入紐約市現代藝術博物館的永久收藏之一。

EM（1995）

由曾在丹麥藝術暨工藝學院研修的 Erik Magnussen 所設計的拋光鋼質套組。湯匙淺得不合常理，肯定源於設計師對人性的評價。

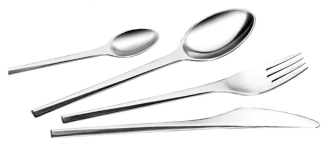

PRISME（1960）

銀匠 Jørgen Dahlerup 和設計師 Gert Holbeck 的協力作品。細如筷子的握柄讓這組餐具拿起來很輕盈順手。

熱門餐盤

如此有個性的刀叉需要搭配沉靜的瓷器。我們選了最能夠均衡形式上的僵硬與盤中食物混亂的顏色與質感的三個系列。不像大賣場賣的普通餐具，這些獨特的碗盤必須投資重金；光一組Heath牌馬克杯與碟子就要30美元。如果你寧可把積蓄花在六個爐座的爐具或收集稀奇古怪的奧地利葡萄酒，我們也納入了實惠的美耐皿（塑膠）四件組。一套只要便宜到離譜的60美元，投資不到500美元就能輕鬆搞定八個人（但我們不太建議這麼做）。

Massimo Vignelli　流線型的 HELLER 系列

美耐皿製品，簡單，輕量，設計成可以緊密堆疊。儲藏空間有限者的一大福音。加分點在於可以嘆息抱怨原版 1960 年代中期義大利製品有多難找，後來美國公司 Heller 才接手生產此系列。

Eva Zeisel　柔和的 GRANIT 系列

知名人瑞陶瓷匠的平滑白瓷。加分點在於可以稍微提醒賓客，雖然碟子線條在 1980 年代就設計好了，因為 Zeisel 的龜毛完美主義直到 2009 年才量產。

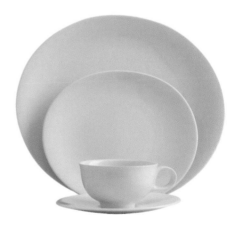

Edith Heath　隱約有機的 COUPE 系列

1948 年由 Heath 陶瓷公司幕後的女人所設計，Coupe 系列自從問世之後就不曾間斷地生產。加分點在於你可以跑去加州騷沙里托的工廠，親眼參觀這些產品燒製過程。

浴室

　　一個住家的所有空間裡，浴室是最私密的。排泄、沐浴、刷牙、洗手——浴室設備頂多也只能說是原始。選擇乾淨的磁磚、水泥與陶瓷以協助隱匿我們在此進行大多數人類行為的事實。馬桶的輪廓很少有好看的，而且除非執行恰當，把水引進室內的必要管線與安裝，可能把迷人的極簡空間變成陶瓷與鉛管的一團混亂。

　　浴室裡的對稱很重要，如同在整個家裡一樣重要，但是水槽、蓮蓬頭、馬桶與浴缸之間的大小差異可能造成設計的難題。把重點放在平衡、比例與肯定會讓承包工人一個頭兩個大的設計難題（例如完全對齊的混凝土淋浴間，中央排水孔卻在角落，不在中央，沒有高低差的地面）。也絕對不要忘記，把乾硬的白毛巾藝術性地掛在（很少使用的）浴缸上，能傳達出一種單純的美感。

浴室大體檢

以下是時尚浴室的基本要素。

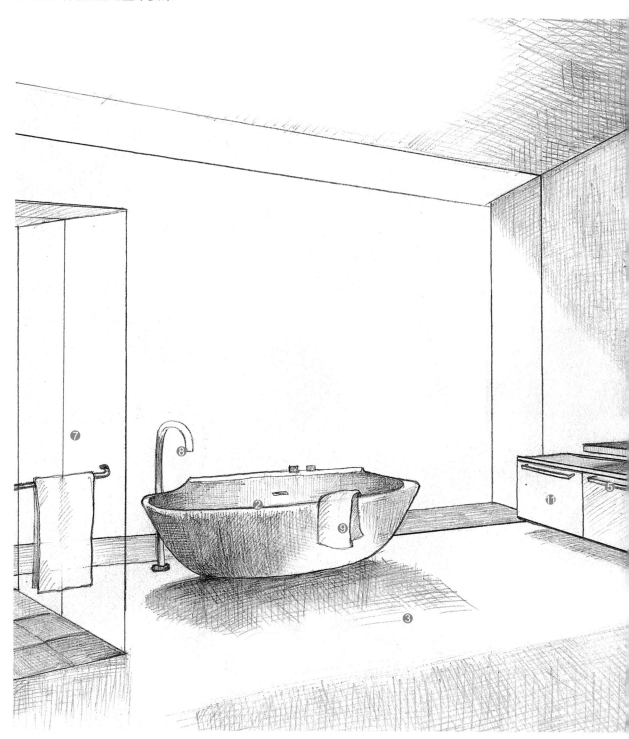

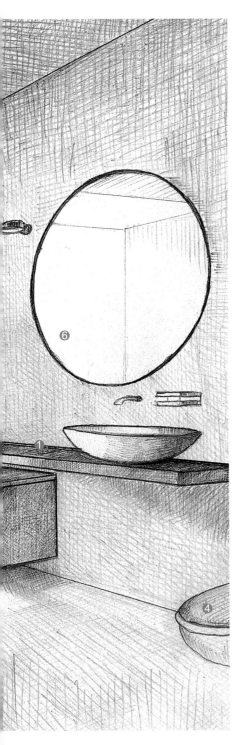

1. 盥洗台
目標是簡潔的線條，和堅硬的邊緣，檯面上什麼也不放。如果必須用雙水槽的盥洗台，請選方形水槽加上搶眼的水龍頭。

2. 浴缸
除非你弄得到菲利浦‧史塔克（Philippe Starck）名家設計的浴缸，否則乾脆別用了。

3. 地面
呈現澆灌混凝土的地面（參閱「腳下的美麗」，第 17 頁）。

4. 馬桶／坐式浴桶
魄力，陶瓷，性能：這些是挑選終極寶座的準則。馬桶可能要價幾千美元；請據此善用資金。

5. 五金
選擇技師工具箱使用的那種工業用超寬抽屜握把；德國廠商Häfele有做貴到天文數字的版本。

6. 鏡子
捨棄鏡框選用無框鏡片。或者，也可以完全不用鏡子。

7. 淋浴間
磁磚，混凝土，更多磁磚，還有不鏽鋼。別花工夫找浴簾或者玻璃門；時尚生活的一部分就是接納你跟家裡的其他配件同樣是個設計元素，洗澡時間也不例外。

8. 水龍頭
以淋浴間而言，嵌入式花灑龍頭很有效又不礙眼。但是，如果採用無牆隔間，請選用監獄風格從天花板垂下來的噴嘴，製造敵意氣氛。

9. 毛巾
除了披掛在浴缸上的乾硬白毛巾外，浴室並不適合出現任何蓬鬆紡織品。什麼浴室踏墊、毛巾和浴簾都別用了。如果你堅持要用傳統概念的浴室踏墊，請選用竹片編織的。

10. 照明
低調的燈具在這種極簡空間最適合。盥洗台照明可以裝設在特製鏡子的附近，盡量讓燈泡不會礙眼。

11. 儲藏櫃
藥櫃必須內嵌在牆壁裡，否則會太引人注目。毛巾、衛生紙與棉花棒等應該藏在最隱密的角落櫥櫃裡。

帝王級馬桶

「陶瓷寶座」、「茅坑」或「廁所」──你怎麼稱呼不重要。重要的是你絕對不要選擇隨處可見的高背、大量沖水的馬桶。近年來，品味優良的設計師們把實用馬桶帶到了一個新境界。義大利工業設計師Alberto Del Biondi的馬桶與坐式浴桶系列Nerocarbonio，完全用碳纖維製造（因為脆弱易碎，或許不是最適合這種實用物品的材料），讓人認為這個裝置的形式終於壓倒了功能。科學進展帶來了塗布腐蝕性化學物以節省刷洗必要的馬桶，還有伸縮塑膠棒可噴水沖洗你最私密的部位，和遙控加溫的馬桶座。我們在此選了兩組革命性水療館品質又符合每次沖水量環保法令限制的款式，讓你可以輕鬆優雅地排泄。

史塔克的 DURAVIT 作品

巴黎出身的設計師菲利浦・史塔克把他的現代風格應用到一切，從壓克力家具、手錶到遊艇。自然而然，衛浴設備也要跟進。他替 Duravit 所設計的「SensoWash Starck 馬桶」只是個簡單的盆子，並不特別具有想像力。然而，他讓內建的馬桶更進一步加上了不言自明的尷尬設定：「女性沖洗」（女性專用的溫柔沖洗），「後沖洗」（當擦拭還不夠的時候），與「舒適沖洗」（簡直可以當作個人按摩的移動噴射水流）。下面經過個人設定的沖洗之後，還能用熱空氣烘乾。

KOHLER 的「泉源」

美國廠商 Kohler 的這款產品，特色是有機械化的蓋子（還有馬桶圈──馬桶座的專業術語）可以自動升降。但是，泉源馬桶必須要使用者自己操作面板去啟動各種功能。它對比較注重健康的人還有個獨特工具：馬桶內有 Kohler 公司所謂的「整合照明」讓你檢視排泄物。這是根據個人經驗的設計──整體上，名稱巧妙地借用安蘭德（Ayn Rand）的同名小說。

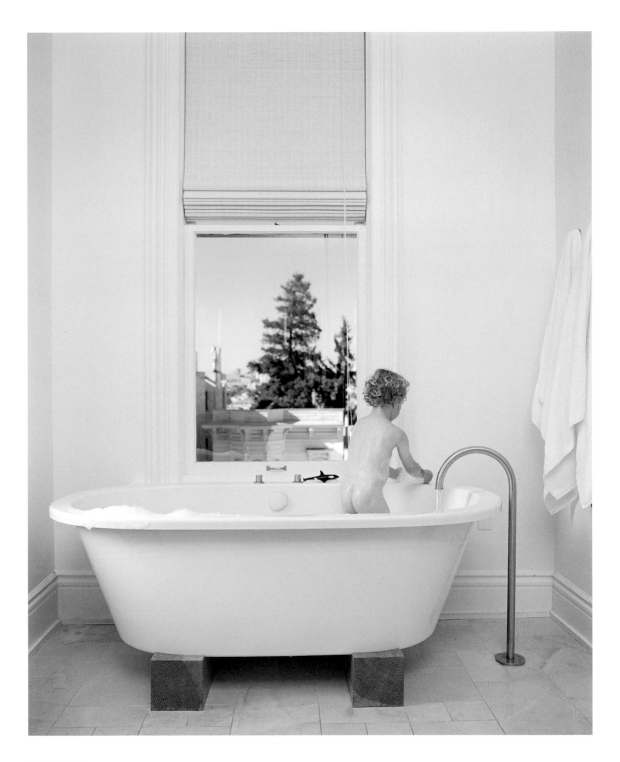

案例研究 #2

「時尚人士的小孩都應該從出生開始就可以自立自強──洗澡時間也不例外。」

我們必須用人道概念的善，來取代文化概念的美。

菲利浦・史塔克（PHILIPPE STARCK, 1949– ）

最出名的當代產品設計師，這位法國人把自己商品化到了極點，從機車到牙刷什麼東西都放上他的名字。跟義大利家具廠商Kartell合夥推出了他最廣為人知的作品。他住在四個不同的城市（搭私人飛機輪流居住），娶了第四任老婆，其中三個老婆共生下四個小孩：兩男，兩女。他自稱是用電腦程式隨機挑選子女的名字（Ara、Lago、Oa與K）。

▶ 代表作：Louis Ghost透明椅、Bubble Club泡棉沙發、巴黎的水晶博物館。

浴室的配件

　　如果沒辦法做成混凝土地板與混凝土牆壁，次佳的選擇就是採用地鐵站的亮白磁磚。長方形狀導致磁磚必須水平黏貼（不要被當下垂直黏貼的風潮蠱惑了），你可以調整縫隙的寬度，製造一些個人特色與趣味。

八分之一吋	十六分之一吋	不到六十分之一吋
最適合作風開放、附近有獨立健康食品店與瑜伽教室的海邊社區住宅。我們發現較寬的磁磚縫隙並不會容易發黴，因為這種屋主很少洗澡。	翻新的工業化空間通常必須改造以納入淋浴區。採用標準的 1/16 吋間隙以強調新浴室在舊倉庫裡的不合時宜感。	如果你住在高樓公寓，或都市規畫者在「新興」社區常用的現代住辦混合空間裡，那麼，把縫隙極小化，讓磁磚幾乎緊接在一起。這種建築因為虛有其表的暖通空調 HVAC 系統，必然密不通風，可能導致有毒黴菌孳生。

務實考量

維持一間時尚浴室就要避免展示、甚至不該擁有那些過度暗示我們獸性本能的物品。我們建議簡潔、沒有任何標籤或誇張刷毛的白塑膠牙刷，一管亮銀色的 Marvis 牙膏，玻璃水杯，還有造型簡單的 Dr. Bronner 有機橄欖香皂。

◗ 應避免的物品

面紙
有顏色的毛巾
繡花毛巾
圖案毛巾
垃圾桶
藤籃
體重計
牙刷架
花卉圖樣浴簾
幾何圖案浴簾
亞麻布浴簾
任何簾幕
馬桶刷
給皂機
浴室踏墊
洗衣籃
化妝品
小夜燈
漱口水
抹布
女性衛生用品

時鐘
浴袍／拖鞋
衛生紙
吹風機
空氣芳香劑
附鏡的首飾櫃
梳子
個人照片
絲瓜布
洗臉台下方布簾
雜誌
處方藥物
整組絨毛馬桶蓋布套與踏墊
面紙盒外套
裝飾性浴簾吊環
裝滿香精球的玻璃甕
東方地毯
收音機
電動刮鬍刀
香氛蠟燭
菸灰缸

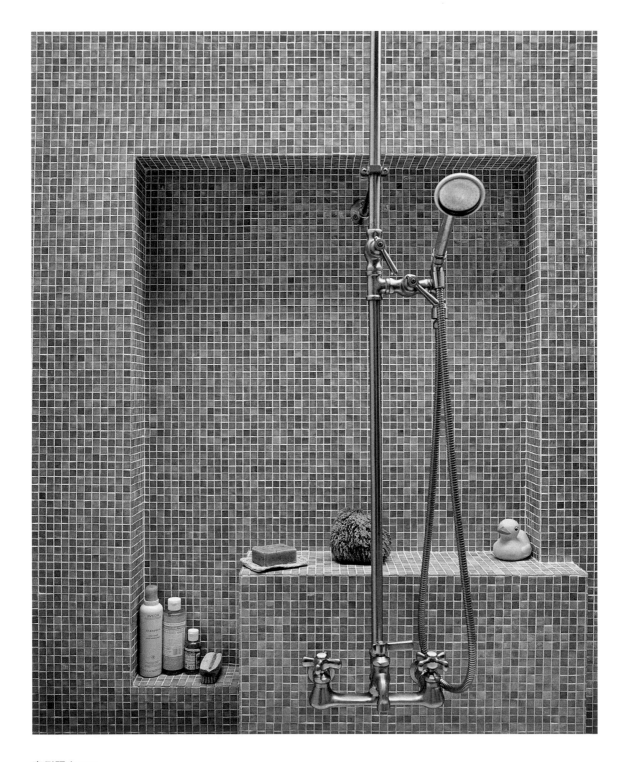

案例研究 #84

「小鴨躲到角落，害怕即將發生的裸浴景象。」

收納櫃

先進國家的龐大負擔：我們勢必離不開一大堆「東西」。天啊，時尚潮宅裡可沒有空間放這些有的沒的。現代極簡的房子仰賴你細心挑選的形式、顏色與表面材料的質感來製造絕美的場景。你的目標應該是極度簡化。為了達到真正的極簡主義，你大概得拋棄80%到90％的私人物品，包括家族照片、祖傳寶物與其他珍愛的小雜物。

從極繁主義的平庸要摸索出一條道路達到現代性，可能非常痛苦，但那是必要的；即使初次嘗試未能達到完全極簡主義也不要氣餒。就像學走路的嬰兒，自願棄絕所有財物是個跌宕的過程。但你必須堅持下去，刪減你的雜物直到減無可減。

然後，為了儲放重要物品，例如內衣褲與設計類書籍，真正的現代主義者會選擇以夾板與高級松木訂做收納櫃。如果你非要有獨立式的櫥櫃，我們推薦Eames、Aalto與Starck的設計。或者選擇20世紀中期柚木櫥櫃，告訴朋友是你在清倉大拍賣發現的（其實是在古董拍賣網站付一大筆錢買來的）。往下閱讀，你會學習到關於收納櫃，要從哪裡開始，還有如何展示那些逃過無情大淘汰的物品。

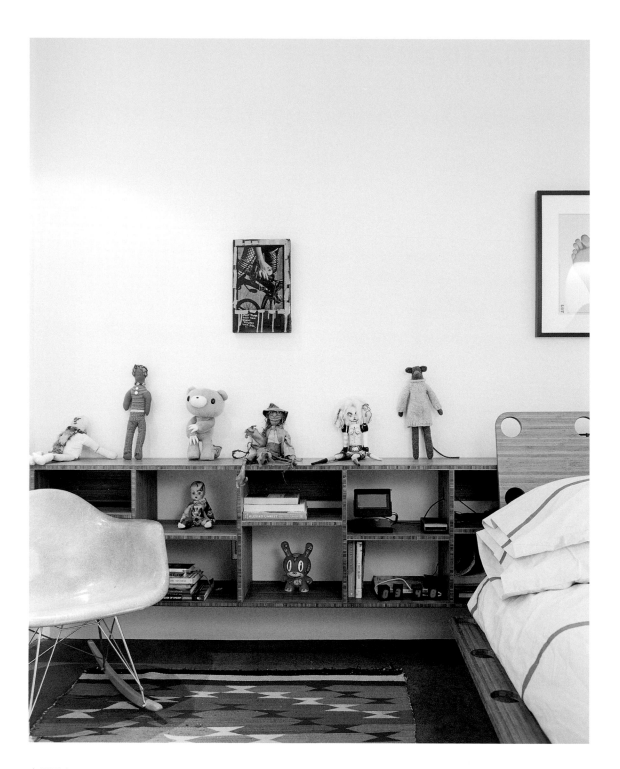

案例研究 #226

「無論她怎麼重新布置，每樣東西都好像共謀著要讓她在跟男人親熱時丟臉。」

珍貴的置物櫃

　　最好是現場木作，但如果沒辦法，我們推薦選擇獨立設計師的作品，我們輕鬆地從結構與適合的住所類型分類。但是要了解，只能選擇其中一種（不要混搭），而且每個房間裡只能有一個置物櫃，每戶最多三件。

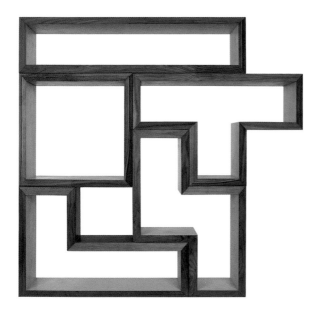

TETRAD MEGA 架子　Brave Space 設計公司

夫妻檔團隊 Sam Kragiel 與 Nikki Frazier 從老掉牙的電玩遊戲俄羅斯方塊得到靈感，設計出這個模組化的櫥櫃。採用森林管理委員會 FSC 認證的木材與水性黏著劑在布魯克林製造，沒有比它更環保的產品了。

❯ 最適合：市中心的公寓

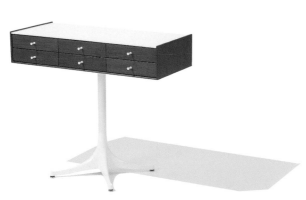

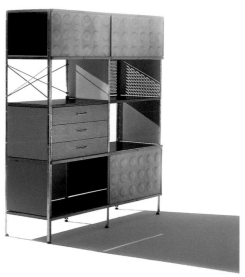

箱子
George Nelson 為 Herman Miller 公司所設計

在空盪的臥室裡，美國知名現代主義者 George Nelson（代表作是 Nelson 時鐘）這組頭重腳輕的抽屜是個搶眼的物件。但是放在家具過多的房間裡，看起來可能像 1960 年代的情境喜劇。

❯ 最適合：復古風格平房

伊姆斯儲藏櫃　Herman Miller 公司

夫妻檔團隊 Charles 與 Ray Eames 的多功能設計傑作，這組大約 1950 年的儲藏櫃有紅、藍、黑與白色的色塊構成的多種配置——讓這些色塊成為素色空間中的唯一搶眼顏色。隔板與交叉支架都是鋼製，正面則是夾板抽屜。

❯ 最適合：獨棟別墅

我希望確保我們活在一個超美妙的世界。我喜歡讓材質自己決定它要成為什麼。材質比我們更懂如何顯得漂亮。

馬賽爾・萬德斯（MARCEL WANDERS, 1963–）

這位堅持開領襯衫搭配珍珠項鍊的男士，揚名立萬的身分是高級家具與產品設計師兼荷蘭設計團體Droog and Moooi總監。在他網站上的履歷表最後，他在「進修教育」項目列出了一連串參加過的激勵演說家Anthony Robbins的演講會，以及他私人健身教練的名字。另一件丟臉的事，他的編舞家女友Nanine Linning在米蘭家具展調製伏特加飲料時，裸體從吊燈上倒栽蔥懸掛。

❱ 代表作：繩結椅、馬形立燈、蛋形花瓶。

案例研究 #167

「愛聊八卦的椅子察覺到有人正在偷聽。」

座椅

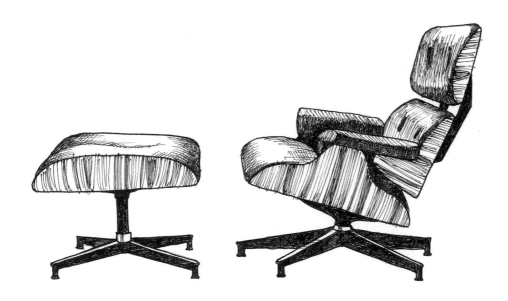

　　現代主義建築師路德維・密斯・凡德羅（Ludwig Mies van der Rohe）有句名言：椅子比摩天大樓更難設計。請恕我們不同意：「買」對椅子比設計摩天大樓更困難。除了表面材質與屋頂線條，沒有比裡面包含的椅子對現代建築的實用性更重要的了。家戶裡沒有其他物品像椅子這麼能夠顯示屋主的個性。喜歡鬱金香椅的人能夠跟喜歡Louis Ghost透明椅的人同住嗎？（素食者會穿皮草外套嗎？討厭戶外運動休閒品牌L.L. Bean的人會養黃金獵犬嗎？）

　　不同於配件與收納櫃，椅子在現代潮宅裡永遠不嫌多——只要找到對的設計師作品。可想而知，真正現代潮宅裡的大多數椅子不是用來坐的，而是被當作雕像展示。必勝布置法包括把構造簡單的椅子放在臥室角落，跟床鋪對齊。客廳裡放一群小型、堅固的椅子應該會顯得很協調。餐廳裡可以展示一系列超級不搭的經典椅，或一整排線條簡潔、歐洲頂級廠商的設計款，例如Cappellini或Kristalia。舒適、有軟墊的家具——除了Eero Saarinen的子宮椅之外——應該盡量少用，甚至排除。

座椅的血統

　　關於那四隻腳、S形曲線跟歪歪扭扭的東西，我們做出了一個實用圖表，不只能讓你像個專家般大談知名的家具設計師，還能幫你找到完美的椅子。普查過幾百件產品經過累死人的投票之後，我們帶給您最徹底又可靠的選對椅子指南。

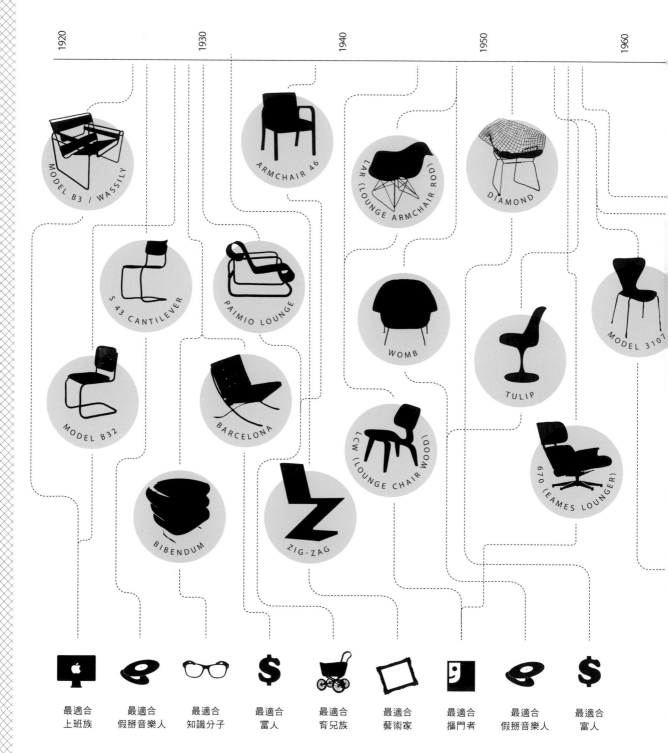

| 1920 | 1930 | 1940 | 1950 | 1960 |

MODEL B3 / WASSILY
ARMCHAIR 46
LAR (LOUNGE ARMCHAIR ROD)
DIAMOND
S 43 CANTILEVER
PAIMIO LOUNGE
WOMB
MODEL 3107
MODEL B32
BARCELONA
TULIP
LCW (LOUNGE CHAIR WOOD)
670 (EAMES LOUNGER)
BIBENDUM
ZIG-ZAG

最適合
上班族

最適合
假掰音樂人

最適合
知識分子

最適合
富人

最適合
育兒族

最適合
藝術家

最適合
攝門者

最適合
假掰音樂人

最適合
富人

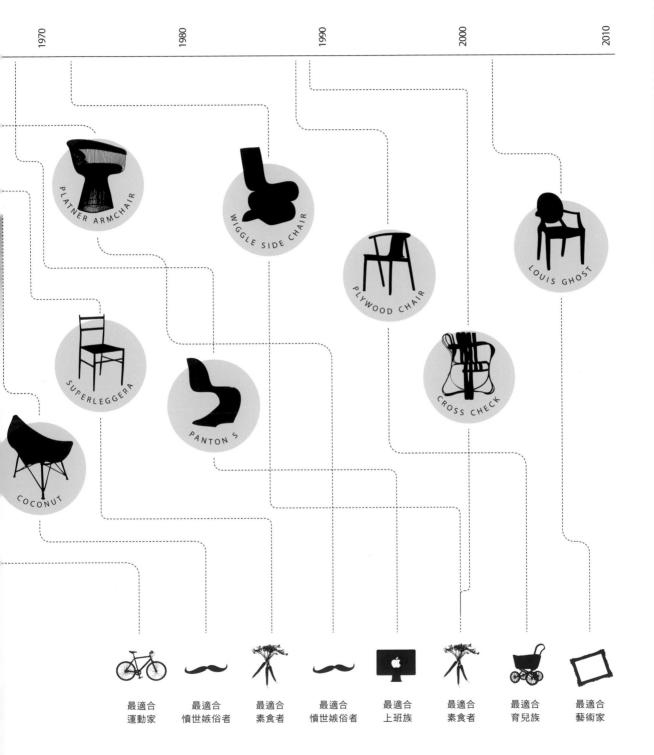

1970 1980 1990 2000 2010

PLATNER ARMCHAIR

WIGGLE SIDE CHAIR

PLYWOOD CHAIR

LOUIS GHOST

SUPERLEGGERA

PANTON S

CROSS CHECK

COCONUT

最適合
運動家

最適合
憤世嫉俗者

最適合
素食者

最適合
憤世嫉俗者

最適合
上班族

最適合
素食者

最適合
育兒族

最適合
藝術家

設計一個東西永遠要考慮到它在大環境裡的樣子：房間裡的椅子，房屋裡的房間，社區裡的房屋，都市計畫裡的社區。

埃羅・沙里寧（EERO SAARINEN, 1910–1961）

與他父親芬蘭建築師艾利爾・沙里寧（Eliel Saarinen）同一天生日，埃羅在13歲那年舉家移民美國。他先為父親工作然後自立門戶，設計了許多著名的公共與私人住宅。沙里寧與伊姆斯夫婦（Eames）和佛羅倫斯・諾爾（Florence Knoll）都有交情，是1950年代現代主義設計師鼠黨的一員。他在1953年與雕塑家Lilian Swann離婚，與第二任老婆、《紐約時報》藝評Aline Louchhem，把兒子命名伊姆斯。

◐ 代表作：鬱金香椅、聖路易大拱門、子宮椅。

坐得漂亮

選對了椅子之後，請利用這些配置圖正確擺放椅子。

臥室
在臥室裡，椅子應該放在遠處角落，面向床鋪。

餐廳之一
要有混搭的感覺，就把不同的經典椅放在餐桌周圍。

餐廳之二
要有嚴謹又完美無瑕的美感，則把有稜角的椅子沿著餐桌兩側排列，主位不放。

客廳之一
伊姆斯躺椅應該單獨放置，面向沙發。

客廳之二
小茶几周圍不能放超過三張椅子，可用低矮的長凳充當桌子，最好是尼爾遜平板長凳。

浴室
浴室要選用鋼質椅子，用來放置一條摺疊好的浴巾。

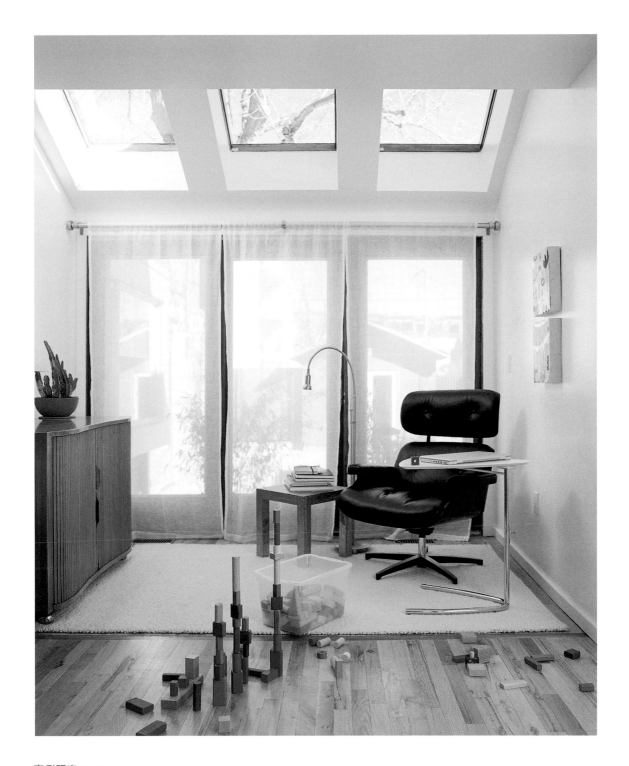

案例研究 #989

「平靜安穩的伊姆斯躺椅，很欣賞積木的勤奮感。」

色彩

　　沒有比房子裡裡外外選用的顏色更能顯示住宅與主人特色的了。顏色可以營造氣氛，掩飾建築上的瑕疵，而且——看你的信仰而定——為你的臥室與銀行帳戶帶來幸運的祝福。顏色也能描繪天才與笨拙的差別。例如，試想像路德維・密斯・凡德羅指標性的玻璃屋（Farnsworth House）如果用佛羅里達翠綠色而非純白建造，或者蒙德里安（Mondrian）的繪畫改用柔和的淡色粉彩，看起來會有多恐怖。這些藝術家都知道他們的作品或許在素描簿裡看來很棒，但唯有用最強烈的顏色執行，完成品才會激發欣賞者內心本能的反應——在肉體與情感的層面上。

　　現代住宅與那些偉大的現代主義傑作沒什麼兩樣。你收集的設計師家具、詭異藝術品與稀有初版書，如果襯上髒兮兮的玫瑰牆壁或海軍藍色天花板，必定會黯然失色。簡潔美麗的臥室如果床墊配上櫻桃紅的被子一定會害你作惡夢。很不幸，即使最佳的設計規畫都可能被室內配色毀掉。所以，學習顏色間的相互關係、設計師如何測量與採用不同的色調，並了解四色色卡和特別色色卡的差異，是非常重要的。

色彩理論

在你深思熟慮為家裡的油漆色彩做出決定之前，你必須先學會如何測量與辨認顏色。然後你才能像個專家為牆壁與天花板選擇正確的白色。

Pantone 色卡顏色比對

標準化的顏色比對系統能讓我們精確地複製顏色。利用 Pantone 色卡，個人與廠商都可以確定顏色相符而不必親眼比對。許多地區與國家採用 Pantone 色卡系統來測量與規定他們國旗的顏色；即使只是擺在書桌上好看，仍然值得花錢買一本。

自然色系統（NCS）

這個評估色彩用的流程最早由瑞典顏色中心於 1969 年提出。測量顏色的方式是評估黑色的份量、顏色飽和度與某兩個對比顏色之間的百分比值——紅、黃、綠或藍。建議採用這個系統，因為源自北歐的感覺良好。

孟賽爾顏色系統

這個系統由亞伯特・孟賽爾（Albert H Munsell）教授在 1900 年代研發出來，用三個維度評估顏色：色調、值（深淺）與顏色純度。顏色用三個關於三種維度的數字來標示。

務實考量

想贏得朋友與同事的讚嘆，請購買能轉換三種不同系統的電腦軟體。

白色當家

　　我們從幾千種商業塗料的色調與組合挑選中，創造出現代室內裝潢的終極調色盤——在陰影中看起來白到發藍的白色。請帶著這一頁去油漆店尋求完全符合的顏色。

蛋殼白	軟白	凝乳白
珍珠白	騎士白	新鮮亞麻白
娘娘腔白	鴿白	油灰純白

偏好品牌

雖然一旦塗上牆壁，或許沒人看得出差別，但選擇昂貴、優越的油漆品牌而非五金行的雜牌仍然很重要。低揮發性有機化合物與環保的產品，會幫你贏得更多讚賞的眼光。

我們建議下列廠商：

- Donald Kaufman Color
- Pantone with Fine Paints of Europe
- Farrow & Ball
- Mythic

原則上當我們開始
面對材料、顏色本
身，還有它在我們
心目中認定的作用
與互動，我們首先
最主要進行的是自
我研究。

約瑟夫・亞伯斯（JOSEF ALBERS, 1888–1976）

亞伯斯是包浩斯學院的學生與教師，淺嘗家具與玻璃設計之後，納粹關閉了德國的學院，他與妻子兼同學安妮一起遷居美國。他在北卡羅萊納州知名的黑山學院主持繪畫課程，教導過很多人，從抽象畫家Cy Twombly到普普藝術家Robert Rauschenberg。身為色彩理論家與抽象畫家，他很少社交，過著僧侶般的生活。

▶ 代表作：著作《顏色的互動》（*Interaction of Color*）。

神奇四原色

　　白色是大片天花板與牆壁的唯一選擇，因為能緩和有稜有角的建築並為粗胚結構增添莊重感。但是，某些區域可能用大膽的顏色會更好。例如化妝室，用鮮明的粉紅牆壁會更活潑。另一方面，兒童房的幼稚外表可以用陰鬱的黑色調和。為了保持室內配色內斂又成熟，請用CMYK當作你的指引。印刷設計者長期採用的這種四色刪減系統對現代室內非常好用，因為每個顏色（C：藍色，M：洋紅色，Y：黃色，K：黑色）都是從白色刪減亮度而來。

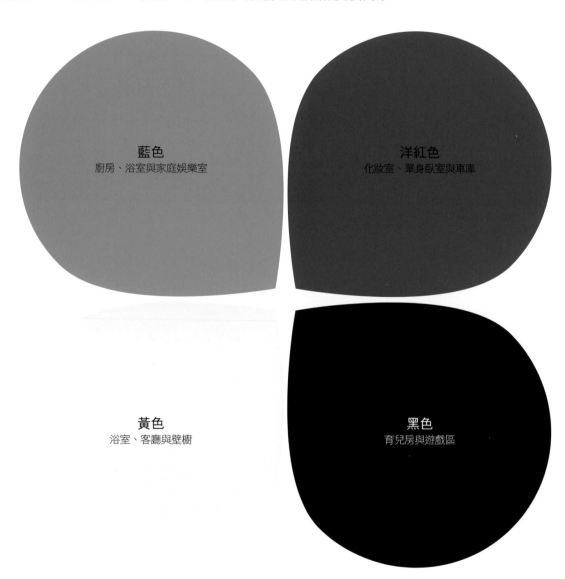

藍色
廚房、浴室與家庭娛樂室

洋紅色
化妝室、單身臥室與車庫

黃色
浴室、客廳與壁櫥

黑色
育兒房與遊戲區

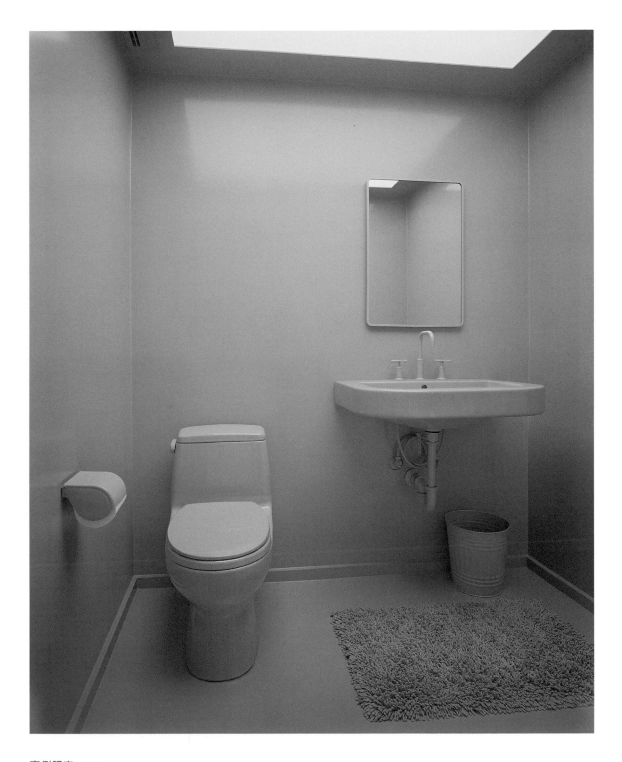

案例研究 #7213

「他們一夜情過程中唯一比他的哀怨號叫更惱人的，便是隔天早上闖進這間浴室。」

LOFT

　沒有比loft（開放式）更能夠象徵現代生活的了。簡單地說，loft在獨棟住宅裡提供了幾乎不可能達成、新與舊的美好並存。真正的loft風，其折衷與寧靜感衍生自其古老味。裸露的屋梁與混凝土地面承載著先前住戶的獨特印記。每個油漆痕跡都被珍惜，每根裸露的梁柱都值得紀念，但是沒有比多年以前低薪工廠工人拖行重機具留下的刮痕更迷人的。這些都是規畫新建的「loft風」公寓大樓的建商經常忽視的細節。

　Loft不僅是開放用途的生活空間；它是個呼吸過去、擁抱未來的活生生有機體。它把冒險精神帶入新興社區，在廢棄的水泥建築裡安營立寨。Loft的特色是基於必要裸露出管線（天花板那麼高，誰在乎垂吊的管線呢？），今日大多數住宅幕後的建築師們通常會把管線系統隱藏在視線外，設在牆壁跟天花板內。所以，如果loft生活的現實不如冷靜的理想那麼吸引人，那麼只需安裝假管線——看來很酷又不用妥協。我們會教你怎麼做。

冷酷的外表

　　從前真正的loft屋，只有為了空間寬敞的好處願意嘗試「多采多姿」社區的藝術家會去住。但是現在，你也可以在家裡安裝裸露管線，享受loft生活的愉悅。對，這些外露通風管線會有噪音又讓房間震動。對，還會漏水。而且沒錯，它對你家的建築結構可能不合理。但是管線的潛在好處遠超過缺點。

　　我們在此挑選了最迷人的鋼條紋與配置以製造逼真的loft外觀。選個符合你家裝潢的形狀；管線應該要引人注目，但是不能妨礙你的陳設。

條紋

拉絲鋼

鍍鋅鋼

耐候鋼

亮面鋼

配置

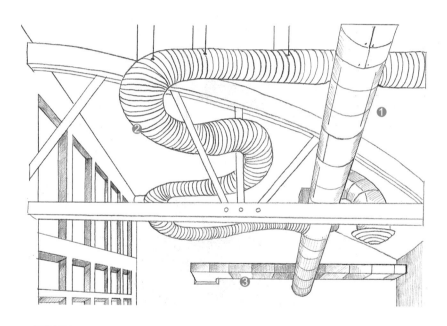

1. 原始型
圓形有百葉窗式通風口

2. 螺旋型
在天花板上繞來繞去

3. 幾何型
有沉重外殼的粗厚矩形組合

務實考量

布質的通風管類似過大的風向袋，比螺旋金屬材質的產品更能提供美感。唯一的缺點：不像傳統金屬版本經常是假的，布質管線必須真的有功能，否則只會像個鬆軟的附件從天花板垂下來。

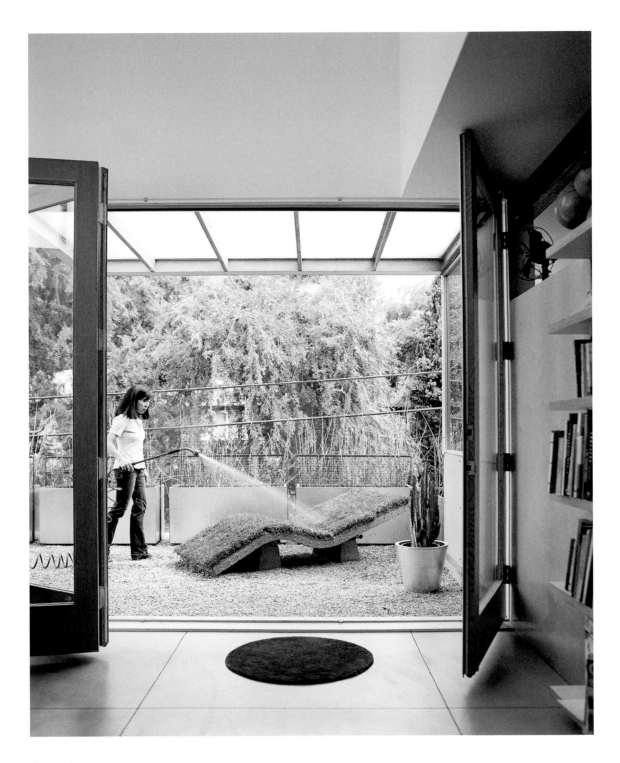

案例研究 #4

「去他的開放空間都市生活,她值得擁有自己的一小塊綠地。」

有餘地拒絕重大事物的建築師並不多。

雷姆・庫哈斯（REM KOOLHAAS, 1944- ）

庫哈斯最初所學是想當電影編劇，甚至幫三級片導演Russ　Meyer寫過劇本。當上建築師之後，他創立了荷蘭的大都會建築事務所（OMA），該公司在全世界各地設計並建造了很多公共與私人建築。他是哈佛的教授，也設計過荷蘭的公廁與巴士站。

◉ 代表作：蛇形藝廊、Prada精品店、西雅圖的中央圖書館。

隔離之牆

在loft風的居所豎立牆壁，就違背了開放空間美學的目的。在居住、用餐、烹飪或睡眠區之間沒有定義也沒什麼差別的公寓裡，利用透明書架（尤其方塊架子特別具有現代感；參閱53頁的選擇）在開放空間裡區隔「房間」。承認吧，有些時候你可能會很想要丟掉遮住你某些區域或活動的隔板或折疊式屏風。如果你睡覺時不喜歡伴侶的朋友們在旁邊沙發上喝酒討論他們尚未出版的小說，請選擇下列的分隔物。

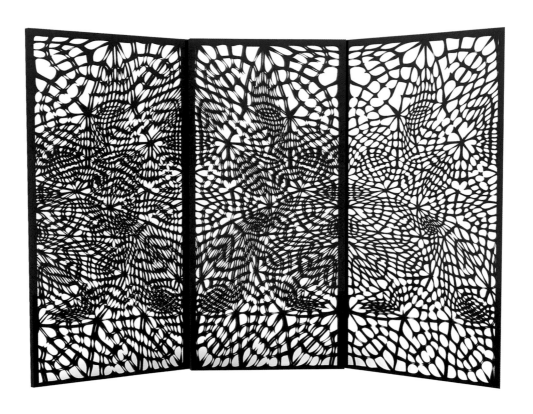

三連式珊瑚屏風　Chris Kabatsi 替 Arktura 公司所設計

迷幻的鏤空編織圖案讓這個表面塗布粉末的鋼質屏風別具特色。
這個來自洛杉磯的年輕設計師集團的設計，是利用數學演算法以雷射切割。

DESMOND 屏風　Jonathan Adler 設計

由標榜「快樂時尚」的設計師所親自操刀的 20 世紀中葉風格作品，表現出胡桃木板的紋路，又不至於犧牲空間的開闊感。

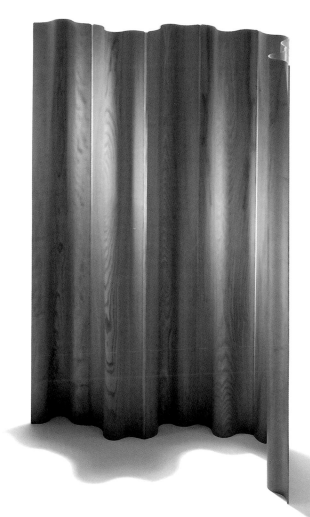

務實考量

在新造的 loft 屋裡（刻意模擬老屋翻修的新建築），你可以購買能造成外表老舊質感的染色劑，在水泥椿上製造飽滿的年代感。請參閱 17 頁尋找最受喜愛的混凝土色調。染色劑也可以用來製造水泥地上的斑駁表面。如果你的公寓可以挑高，在「二樓」（也可以稱之為樓中樓）做一間臥室，必須做牆壁，一定要用透明塑膠玻璃鑲在牆上以維持開闊的幻覺。

夾板隔屏
伊姆斯夫婦替 Herman Miller 所設計

真正的經典，這座波浪狀夾板牆可提供寬達 60 吋的隱私。也很容易折疊收納。

第二部：外觀

我們的住家就是紀念碑。但不同於紀念重大戰役或英勇領袖的紀念碑，我們的家是獻給自己的。所以，住宅外表的功用顯然不單只是保護屋主免受日曬雨淋。

建築物與其環境處處都透露出了居住者的個性——從矮樹叢與鋪路材料到牆板與窗子皆然。在最基本的層面，你可以從造型與屋頂線條、從四周的景觀，還有供水電系統評斷一個住宅。為你家外觀做出正確選擇非常重要，一方面是因為這些決定會存在很久。在室內，你可以輕易丟掉爛椅子換張新的。但是屋頂、窗子或太陽能發電系統就沒這麼簡單了。

設計師與建築師們經常鼓吹「把戶外帶進來」，這個理念的前提是假設野性的大自然有非常吸引人的地方。但是通常，戶外區域應該靠室內的設計規畫來塑造——把室內帶出去，可以這麼說。

在〈第二部〉中，我們會指點你克服選擇外觀細節讓室內空間與戶外大環境更加完美的艱難過程。讀完我們對植物、花盆與殺蟲劑的建議之後，再去逛你家附近那大得像迷宮的苗圃花市，你將可以輕鬆地挖到真正的寶。雜亂無章的荒野將會被改造成為整整齊齊的水泥庭院，充滿幾何狀戶外座椅、亮晶晶的金屬火爐和俐落的方形水池。擔心你對環境保護的支持與這一切不太搭嗎？我們提供了最基礎的，從草坪的替代保養法到可回收能源。如果你正徘徊在猶豫不決的十字路口，我們推薦「融合並存」這個悠久的設計思想。

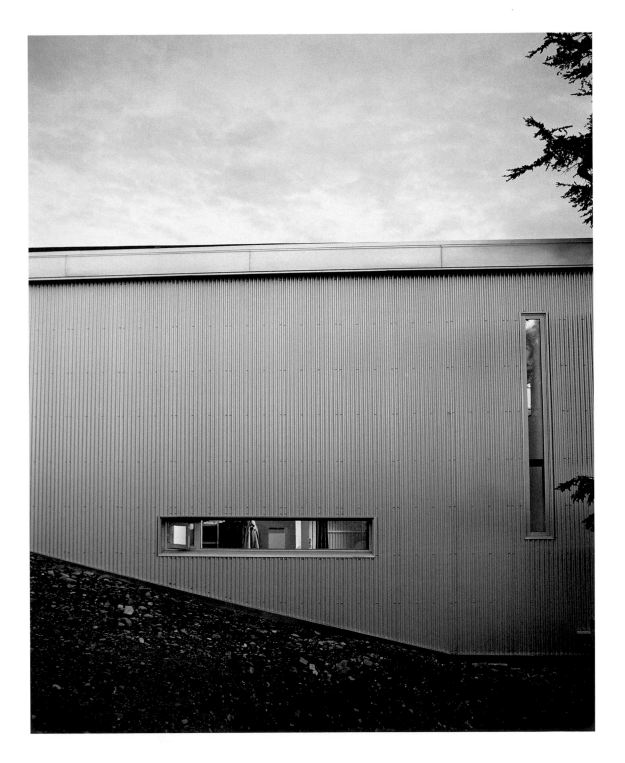

案例研究 #390

「一小部分是為了建築複雜性與衝突性;絕大部分是因為季節性情緒失調。」

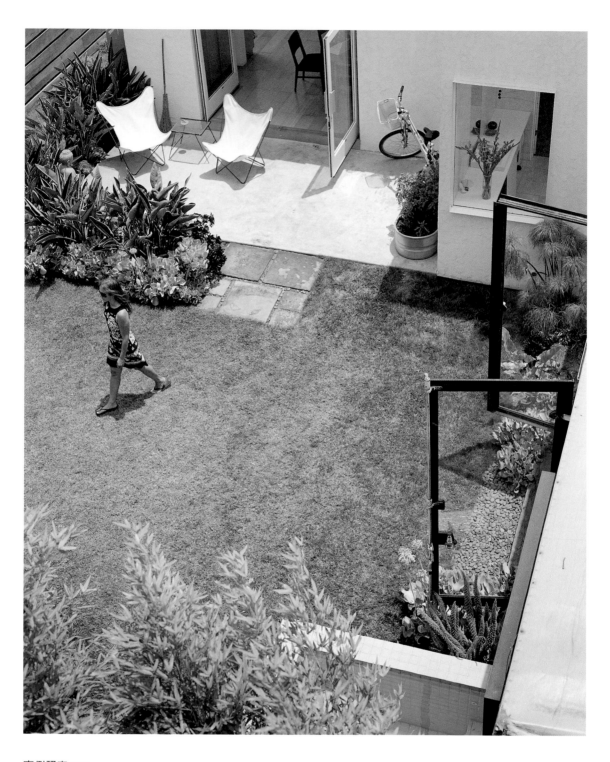

案例研究 #55

「她在分手後的冷靜步伐是如此完美。」

造景

　　成功的現代潮宅關鍵要素之一，就是它跟大自然有多麼協調。思慮周全的造景會維持人工環境與自然環境之間的張力。在此該記住的關鍵字是「平衡」。例如，如果你的外觀是夾板牆壁，那麼包覆整棟建築的混凝土牆腳會製造美麗的平衡。成功的景觀可以讓巨大、厚重的植株與細瘦、棍狀的樹種達到平衡。

　　一開始，先清點天然植物與現有的庭園裝置。觀察現場寫下對目前景觀的一些註記，還有你對未來景觀的期望。然後閉上眼睛想像一個自然的戶外空間。如果你想到草原，就把庭院一角變成細小草類的矮籬。如果你想到的是茂盛的雨林，就把一塊庭院變成一片點綴著乾硬棕櫚樹的碎石地。流程是先構想出大場景，然後逐漸縮減你的目光到一兩棵足以顯示出原始設計靈感的植物。

自然的選擇

　　植物是創造戶外場景的關鍵元素。找到能襯托當代建築的正確品種或許有點困難。尖刺狀植物最適合——龍舌蘭、仙人掌、絲蘭等等，諸如此類。葉片應該有粗糙銳利的鋸齒，枝幹應該簡潔、強韌、刀槍不入。不鼓勵使用鳥舍、繩索吊床與小矮人擺飾，除非你非常擅長反諷的藝術。不過反諷風險很大，需要長年的研究。

多肉植物類

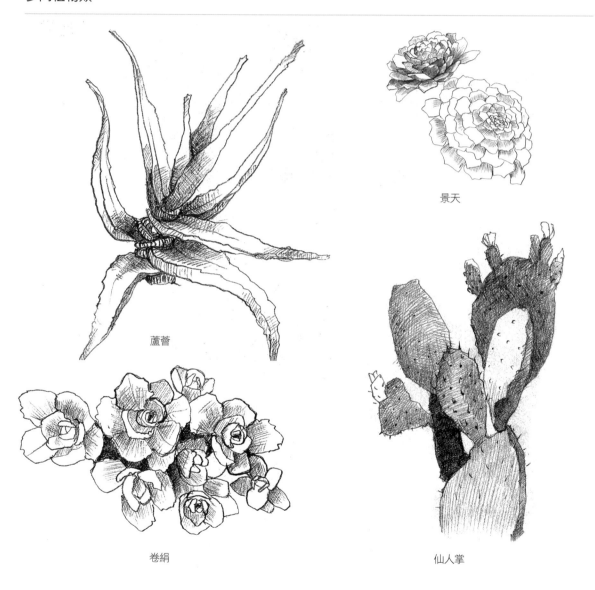

景天

蘆薈

卷絹

仙人掌

⊕ **優點：**幾何形狀，容易照顧，強韌又帶著復古，像電影《桂冠街區》（Laurel Canyon）的氣氛
　⊖ **缺點：**陽光不充足就會枯萎。

草類

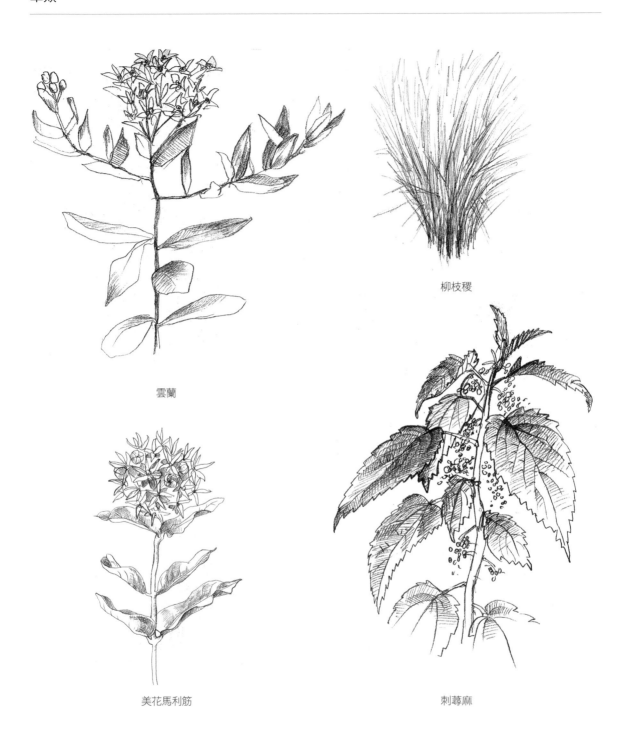

柳枝稷

雲蘭

美花馬利筋

刺蕁麻

➕ **優點**：原生種的草類呼應現代建築的剛硬線條。

➖ **缺點**：這是鹿蝨、遊蛇與麥長椿象的溫床。可能被誤認為需要修剪的草坪。

竹子類

叢生竹

散生竹

⊕ **優點**：高大細瘦。雖然有侵略性，但似乎是個環保的好選擇。

⊖ **缺點**：會吸引貓熊。

務實考量

❯小心會開花的品種，因為它們很難表現出必要的莊重感。

❯ 避開用「rosette 簇生」、「prairie 草原」或「ornamental 裝飾性」等字眼描述的品種與培育變種。

❯ 買一把花俏的日式整枝剪刀，邀請朋友參觀花園時展示在顯眼處。

❯ 你可以偷偷使用 DDT 之類被禁止的化學殺蟲劑來驅逐花園害蟲。為了避免遭懷疑，在半夜噴灑，然後白天大張旗鼓地用家庭污水儲存槽或雨水回收系統澆花。

❯ 萬一你倒楣繼承了長滿成年水蠟樹的土地，請把樹叢修剪成不超過兩呎高的方塊狀以求貼地效果，否則這種樹實在很討厭。

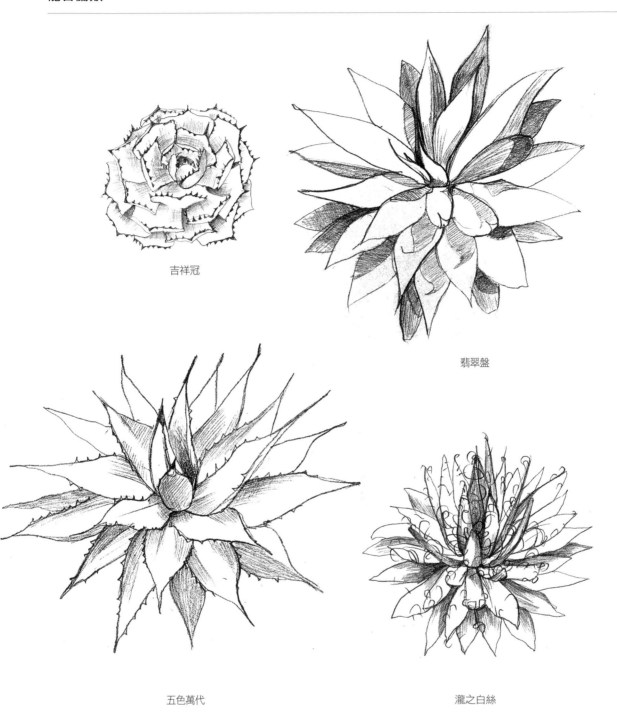

吉祥冠

翡翠盤

五色萬代

瀧之白絲

⊕ **優點**：是絲蘭花的近親，發音聽起來很好聽。　⊖ **缺點**：在寒冷氣候幾乎不可能養得活。

我不區分建築、景觀與園藝；這些對我而言都是同一件事。

路易・巴拉岡（LUIS BARRAGÁN, 1902–1988）

巴拉岡被公認為20世紀最重要的墨西哥建築師，原本念的是工程但是自學成為建築師。他出生在富裕的家庭，但是卻選擇了傳統墨西哥鄉間民宅常見的鮮豔厚漆牆壁，融入他的現代結構，作品包括墨西哥市內的摩天大樓。他的私生活不為人知，不過大家都知道很注重隱私的巴拉岡非常虔誠，也非常隱諱他的同性戀傾向。

▶ 代表作：巴拉岡自宅、Tlalpan教堂、San Cristóbal豪宅。

丟石頭

　　碎石是一項重要的戶外元素，無論用在鋪地、花床、步道或草坪上。為了避免你對自己選擇的岩石景觀過度自滿，請記住你不是第一個想出這種做法的人。這些源自亞洲的「乾式」景觀歷史悠久。說起石材庭園大多數人會聯想到日本，但中國的禪宗和尚才是最早利用石化的礦物製造人工景觀的。然而，最有名的仍然是日本的枯山水：排列石頭製造出悅目的景象，用特殊工具耙出完美的線條。

　　現代的乾式景觀不是用耙的（太老套，已經有很多微型桌上禪風庭園充斥精神醫師的候診室了），而是用撒的。用石頭就不需要灌溉、除草與其他昂貴的維護工作。要像選擇牆壁油漆時那麼慎重進行：把「礫石」（石頭樣本）帶回家互相比較。考慮光澤、表面與大小。

　　沒有比粗糙表面更能襯托現代戶外景觀的了。「焦土」一詞源自軍方，指在敵人侵入時摧毀一切可能被敵軍利用的東西之作戰策略。雖然日內瓦公約禁止了這種做法，不過法律並沒有禁止你把這種技巧用在家裡。只要取得許可之後把庭院用火烤過、挖土機挖過、小炸藥炸過。每年撒兩次矽膠乾燥劑就能夠維持住外表。

碎石種類

古典型
碾碎的石灰岩很適合大片面積。

結晶型
凹凸不平的石英適合小型庭院。

務實考量

享受一片碎石地需要執著與練習——亦即，把你的雙腳鍛鍊成長繭的小蹄。剛開始先在可控制環境中讓你纖細的腳暴露在自然天候中；在室內做個小碎石坑練習走路、站立、讓它按摩你的腳跟。

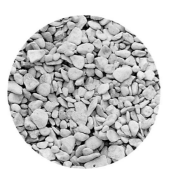

古典輕型
比較白一點的碎石灰岩最適合鋪在植物周圍。

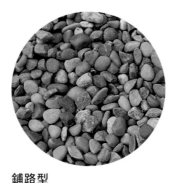

鋪路型
老式礫石最適合鋪步道、埋暗溝（用來導引地下水流的管路）與鋪天井。

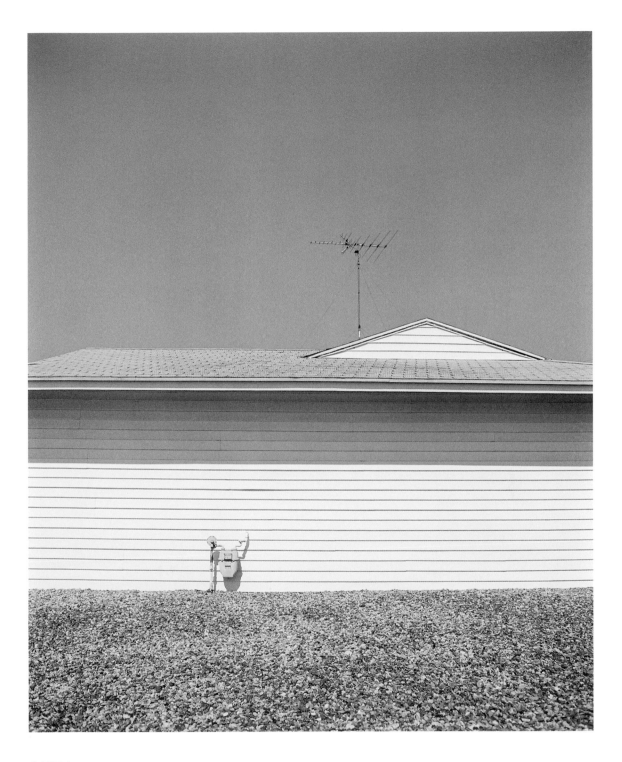

案例研究 #0667

「電視天線氣得發抖。」

屋頂線條

如同以貌取人，建築也是以外殼被評斷。在殼裡，沒有比屋頂線條更重要的結構特色了，它構成了80％的外觀焦點，比外牆、造景與窗戶更重要。稜角與屋頂材料顯示出你家的特色、性格與神祕魅力，進一步展現了你本人。即使是最呆板的樣板屋，若採用角度怪異的屋頂也會有新的感覺。

用來幫你家遮風蔽雨的材料跟屋頂的坡度同樣重要。可選擇的材料種類多到令人迷惑，還有屋頂線條的安排與輪廓，加上屋頂在周圍環境中如何呈現。例如，石板可能看起來不是老套到礙眼就是新潮到嚇人——全看怎麼執行。綠屋頂必須是平面的；真的嗎？而瀝青片一向被貶抑為平庸（這一點不容討論）。

在本章中，我們會調查與衡量各種材料的優缺點，從接合的金屬到有機的茅草，還有各式各樣的屋頂線條，可以幫助你選擇建築造型，在建築強固性、你的設計思想深度與頭頂上廣大的天空之間取得平衡。

頂上功夫

　　如果住宅是個有生命、會呼吸的有機體，那麼內部房間就是細胞核，而框架就是細胞膜。如同細胞的形狀決定其運動方式、功用與反應性，你家屋頂的角度與坡度會決定它在建築史上的地位。基本、高聳的雙脊山牆式房子佔了大多數；請大膽跳脫當代建築理論盛行的盒中有盒思考模式，選個表達出你特性、藐視社會常規的造型。

曲線型

拱型屋頂在室內室外都令人賞心悅目。為了融入環境並與天候和諧，曲線要配合房子周圍土地的緩和起伏。又或者，曲線屋頂的現代住宅座落在高地上會與平地形成意外的對比。曲線屋頂源自亞洲的傳統建築，用瓦片裝飾；現今要達成最大衝擊感可改用白橡膠。屋頂幾乎沒有坡度。

山牆型

請注意列入山牆式屋頂僅供參考。無論如何也要避免這種風格。再多夾板、混凝土、鋼鐵或經典 Knoll 家具也抵銷不了令人洩氣的先天傳統性。屋頂坡度相當大。

平頂型

歷史上，平頂只用在小屋或其他不住人的結構體，因為它容易漏水又容易積水。雖然有明顯又先天的設計缺陷（與健康顧慮），現代主義建築師們全心擁抱這種外觀，如今大多數現代住宅都是平頂型。通常，這種屋頂只適合溫和氣候，因為寒冬地區的水平屋頂會累積雪與碎冰。然而，現代主義美學壓倒了大自然，平頂現在幾乎每種氣候區都看得到。它沒有屋頂坡度。

蝶型

在建築的中央內凹，中間部分比屋頂低。因為跟中央突起的傳統屋頂正好相反，這種屋頂線條比較受喜愛。此外，中點的下陷製造出室內戲劇性的天花板，可以向上照明做出孤立與富有視覺震撼的空間。這種風格幾乎等同於20世紀中葉在棕櫚泉之類加州社區所蓋的房子，但是已被全世界的當代設計師引用。屋頂坡度是負值。

兩段型

兩段式屋頂有兩個分開的平面。這種設計源自法蘭克・洛依德・萊特，較低表面可以用來藏身觀察鄰居而不用下樓跑到人行道上。對無法採用平頂的人來說是個極佳的替代案。兩段式屋頂最適合面向繁忙街道的房子，因為功夫都集中在前面，背面不用怎麼裝飾。屋頂坡度很小。

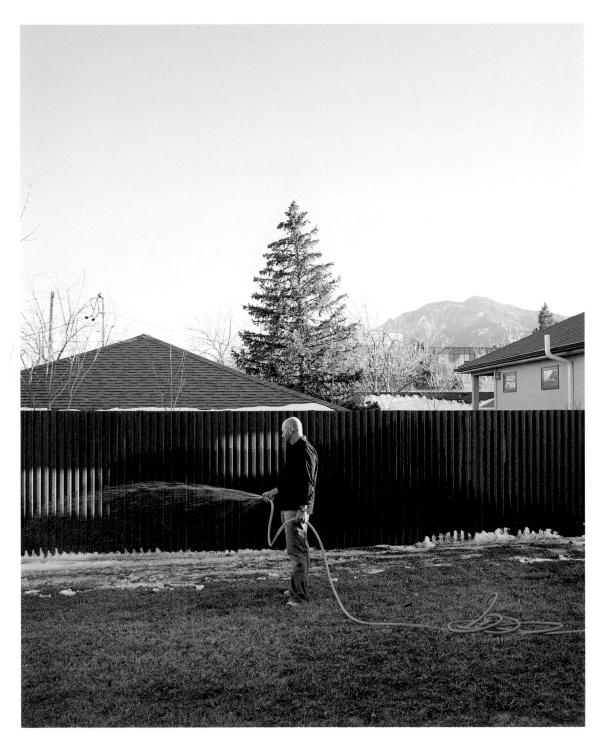

案例研究 #71

「因為與郊區鄰居們太過相似，給凍結的草坪澆水成為他唯一的安慰。」

如果這棟建築物本身含有秩序與邏輯，那麼它必然會和大自然相輔相成。

克瑞格・艾爾伍德（CRAIG ELLWOOD, 1922–1992）

真正的美國硬漢，艾爾伍德的本名是Jon Nelson Burke。陸軍退伍之後，他和兄弟創立了名叫「克瑞格・艾爾伍德」的建築公司，這名字是從附近的同名酒吧借用來的。他只上過一些結構工程學的課程就開了自己的公司。他向客戶推銷自己的願景，然後雇用一些有照的建築師做具體的設計。憑他的推銷技巧，成功融合了密斯・凡德羅的風格與慵懶的加州平房。

❥ 代表作：帕沙迪那的藝術中心設計學院、洛杉磯的南灣銀行。

屋頂材料

　　如同我們在前幾頁學到，平頂是最理想的。它提供完美的地基，可以在上面堆土墩種草皮，呈現賞心悅目的「綠屋頂」。然而，如果沒辦法做成平頂，請記得用來包覆屋頂的材料必須配合住宅與環境的整體現代美學。很多設計師會建議看看鄰居的例子再決定哪種屋頂材料與鄰居的房子最搭。我們也建議你去逛逛，但是目的不同。你蒐集了最常見的屋頂材料清單之後，選個完全不一樣的，最好是極端相反，確保你的房子有獨特性，傳達視覺衝擊，反映出你從平庸前進到時尚的勝利之旅。

1. 草皮

綠屋頂的概念或許感覺很新潮，但是在屋頂上種植的行為可以回溯好幾千年，甚至在有歷史紀錄之前。從前的草皮屋頂是把樹皮固定起來充當內層屋頂。現代的草皮屋頂則是純裝飾。

➕ **優點**：在屋頂上栽種植被象徵著某種文化與環保的自覺，帶來令人愉悅的自我滿足感。用丁香、紫菀或薄荷之類的芳香植物栽培你的綠屋頂。請參閱 84–87 頁其他推薦品種。

➖ **缺點**：無。

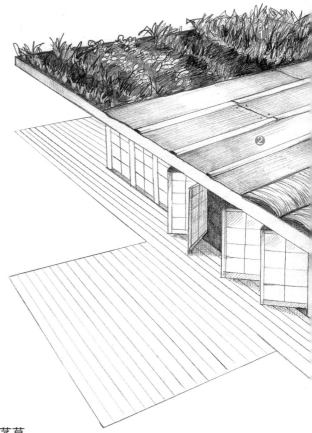

2. 金屬

金屬屋頂已經存在了幾百年，從銅到鋅各種材料都有人用。19世紀鐵皮開始流行起來。但是對你而言，唯一適用的金屬屋頂是直立咬合式金屬板（standing seam）。就是邊緣垂直翹起接合的鋼片。這必須現場製作，每片的接縫處疊在一起以排除雨水、積雪、熱浪等等。

➕ **優點**：極度耐用又極簡美觀，金屬屋頂可以撐上 50 年之久。

➖ **缺點**：下雨時會有鋼鼓似的背景噪音。

3. 茅草

把蘆葦、稻草與帚石楠之類的乾燥草本植物厚厚堆疊在內層屋頂上保護，免於日曬雨淋。這是古老到不行的做法，從撒哈拉沙漠以南的非洲到英國都看得到，許多蒼老、牙齒不好的英國酒鬼至今仍然住在茅草屋裡。

➕ **優點**：不像當代的其他材料，好的茅草可以維持 50 年。它在時髦的現代主義者圈子裡還沒流行起來；如果你敢賭的話，做個茅草屋頂可能讓你成為潮流引導者。

➖ **缺點**：很不幸，這種外觀跟現代建築不搭，市政府的建築監理官員一定會不以為然。

4. 瀝青

北美洲的每戶獨棟住宅其屋頂幾乎都用無所不在的瀝青片。它以複合材料（從玻璃纖維到木屑都有）為基礎製作，浸泡在含有碎石的瀝青（原油提煉出來的黏液）混合物裡。

➕ 優點：無。

➖ 缺點：這種屋頂會散發出怪味而且一點也不環保。很多公司提供模擬石板或木片外觀的系列產品，甚至混濁綠色的（到底想模擬什麼東西？），但整體上瀝青意味著平庸的市郊風格。

5. 瓦片

瓦片在美國東北部的房子很罕見，但是在溫和氣候區最常用，像是加州與佛州，即使最糟糕的鄉下房子也用。使用瓦片當屋頂可以追溯到一萬兩千年前，大多數例子都是長形、尾端彎曲以便裝進另一片製造出方格狀的表面。瓦片在 19 世紀就退流行了，當時金屬屋頂（比較容易安裝與維修）成為主流。

➕ 優點：無。除了它算是耐久，或至少可回收。

➖ 缺點：金屬比較好，況且，瓦片屋頂看來好像在大門深鎖的高爾夫球場社區裡的山寨版托斯卡尼別墅。

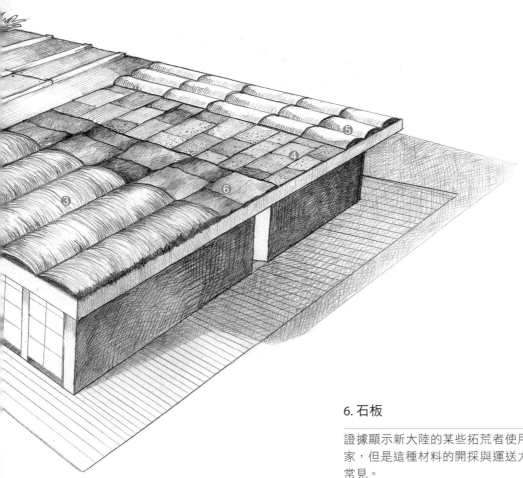

6. 石板

證據顯示新大陸的某些拓荒者使用石板覆蓋他們的家，但是這種材料的開採與運送太花錢，所以並不常見。

➕ 優點：不易燃又可以維持200 年之久。

➖ 缺點：天然的石材又笨重又昂貴，比較適合都鐸式復古建築而非當代模組化住宅。而且貴到不行。

外牆

在我們稱之為家的這個有生命、會呼吸的有機體上，外牆是最大的器官，如同皮膚覆蓋著我們的身體。外牆保護結構體免於日曬雨淋，它是從戶外進入室內的門戶。更重要的，它向全世界宣告了我們的個人美學與設計信念。選擇正確的外牆很重要。大膽的設計師在拿到上百萬美元預算後，或許會覺得把房子用最前衛的材料包起來很刺激——例如桃紅軟橡膠，或用鐵絲網嵌在灰泥裡。但是即使高級設計師負擔得起花別人的錢來玩弄「遮蔽」這個詞的意義，你終究必須用比桃紅橡膠內斂一點、比杉木板複雜一點的東西來包覆你的房子。

你不會希望用老套的材料毀掉懸臂式造型。反過來，尋找肉眼看起來簡單直接，但其實很複雜的非傳統產品。例如夾板、直立咬合式不鏽鋼板、纖維水泥板或者鋁板。目的是讓你家建築物乾淨俐落的角落引人注目，在充斥蹩腳塑膠牆板住宅的世界上成為現代性的指標。

關於外牆

現代住宅在都市環境中身為簡化結構而獨樹一格。它應該從比例表達其個性，而不依賴曖昧的裝飾。為了最佳效果，我們建議用高度工程化或粗糙得意外的包覆。表面應該水平或垂直排列安裝；若無合格建築師指導就不要做成斜角。以下我們列出了在正統現代住宅效果不錯的幾種外牆。

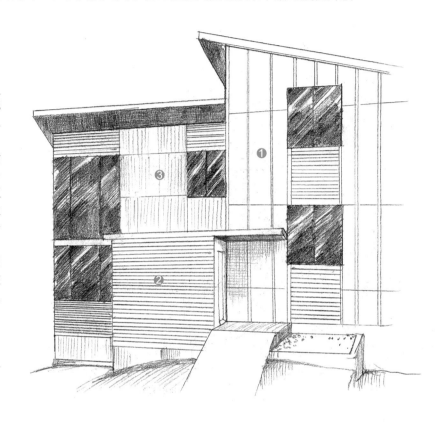

1. 纖維水泥

纖維水泥牆面是用纖維素、水泥與沙子做的。製作成片狀，意思是浪費材料極少。它堅固耐用，歷久不壞，對自然侵襲幾乎刀槍不入，包括火燒、白蟻與龍捲風。它有五花八門的色調。排成垂直長條時可以俐落地取代木板的過時土氣；排成平板，可以耳目一新地解構平凡的牆面。不幸的是，最大製造商 James Hardie 在澳洲仍受石棉醜聞纏身，該公司仍在持續支付賠償給癌症與間皮瘤患者。

2. 金屬

三種金屬可以用作牆面，不是平板就是波浪狀薄片：鋁、鋼與不鏽鋼。

鋁

鋁是三者之中最輕量的，在 1960 年代房屋的人造木紋護牆板最常見；如今塑膠已經取代了鋁在人造牆面市場的地位。塑膠顯然糟糕到極點，也是美國各地許多建築災難的源頭。在現代住宅裡，因為鋁能夠抗海風侵蝕，是海岸地區的優良選擇。

鋼

鋼因為容易生鏽經常被看不起。鏽確實會弱化強度，但是棕色調相當悅目，在茂盛翠綠的熱帶地方很適用。

不鏽鋼

不鏽鋼是最受青睞的現代建材，因為固定牆板用的螺絲釘生鏽後不會在它上面留下年久失修的淚痕污漬。不幸的是，它挺貴的。而且，金屬牆板的能源效率不太好。儘管生產、運送與安裝過程會產生廢料，而且幾乎沒有隔熱效果，但是視覺上相當迷人。

3. 夾板

迄今我們最喜愛的外牆材料，外側夾板牆面通常是 4×8 呎的大型板子，用適合螺絲鎖在房屋結構體上。可惜用夾板當外牆也有一些缺點。它易燃而且如果接觸地面或經常接觸積水很容易腐爛，所以並不適合潮濕氣候。木板很容易發生破裂與隙縫而成為白蟻的溫床。但是，夾板牆面仍是現代住宅極為流行的選擇，主要因為它能跨越虛榮與實用之間的落差。沒有其他材料能夠同時訴說「我很在乎別人的想法」與「我才不甩別人怎麼想」。

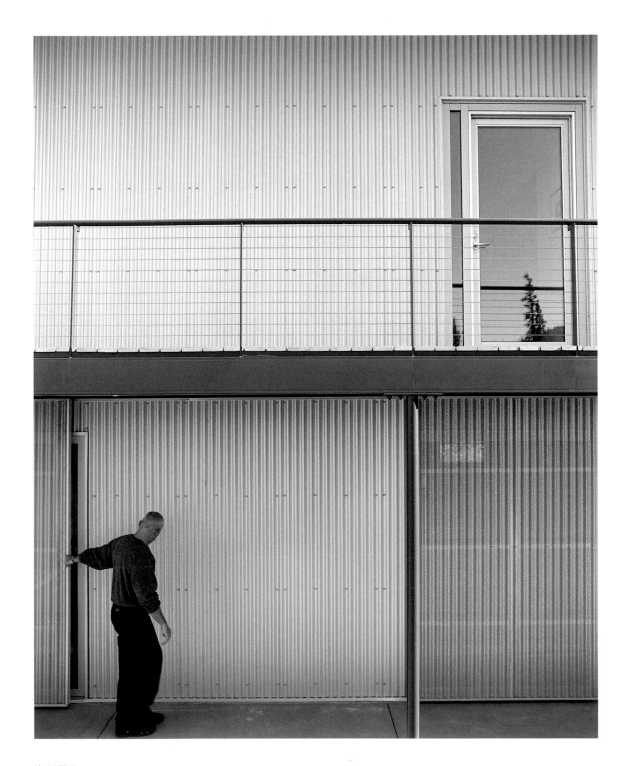

案例研究 #26

「波浪狀金屬就像布希鞋,原本是用來刁難他的前妻。但是,就像他們的婚姻,
只有他在受苦受難。」

偉大建築必須從無邊無際的概念開始，設計時透過精確的測量方法，最終達成的結果無邊無際。

路易斯・康（LOUIS KAHN, 1901−1974）

本名是Itze-Leib Schmuilowsky。他是愛沙尼亞的移民，直到五十幾歲才確立了自己的風格。他和太太Esther生了兩個孩子，加上外頭跟他的同事建築師Anne Tyng私生的一個女兒。他在紐約市的賓州車站公共廁所裡因為心臟病去世。因為他不知何故塗掉了他護照上的地址，遺體拖了好幾天才被指認出來。死時幾乎身無分文。

▶ 代表作：耶魯大學美術館、沙克研究中心、Phillips Exeter學院。

窗＋門

　　早期人類從洞穴搬到茅草屋居住時，只是在牆上挖洞讓光透進來。但是如今，我們的窗子和門不僅是提供室內光源而已。現代住宅要在視覺、社會與精神層面配合它的環境。門和窗子是出入口：我們如何進出自家，我們如何觀看屋裡與戶外，這對於創造形式與技藝的純粹和克服自然天候都很重要。它提供了隱私、保護、與自然界的連結。關鍵在於找出最適合你整體美學的風格。這些窗子與門必須細心配置以框出景觀並極大化被動能源流。室內與外觀的門窗框應該要提升你家的建築造型，而非破壞它。而且位置應該導引目光到你最講究細節的區域——蜿蜒的車道、漂亮的混凝土牆，或點綴著本土綠草的庭院。

門戶洞開政策

設計良好的門顯示出成熟地運用兩種南轅北轍的語言，酷設計與溫暖的歡迎。正確類型的門能製造精確的幾何框架，讓精心考慮的細節在牆面上凸顯出來。門不只是你家的進出口，也是另一個展示你個性的機會。請把門當作你給這個世界的第一印象：你希望大家記得你是呆板木訥或是俐落有型的人呢？

隱形門

隱形門是設計成融入牆壁彷彿根本沒有開口。例如在現代潮宅，一塊厚夾板會設計成與石膏板一體成形。作為設計元素，極簡而不起眼，五金方面只需要一個扁平的把手（而非笨重的握把）。有些設計會完全省略五金，傾向直接推開門。隱形門利用位於門中央（而不是在角落）的樞紐鉸鍊，門關閉時與牆壁結為一體，打開時又可以完全張開，與牆壁垂直。當然，外表沒有上鎖的機關，你必須不介意不速之客與遊民意外闖入。

荷蘭兩截門

荷蘭門是個迷人的玩意。它在英國稱作馬廄門，原本是當作農舍通風同時避免牲畜進入住宅的方式。基本上是把一扇門從中間水平鋸成上下兩截，既有迷人鄉村味又有經典現代感。如同家裡的其他東西，材料的選擇會造就或摧毀這個風格。如果用粗糙木材與笨重的配件，看起來就像農舍。現代的版本則採用鮮豔的 CMYK 原色樹脂板或纖維水泥板，加上不鏽鋼配件。這種意想不到的選擇能顯示你是個有冒險精神與前瞻思考的人。

法式玻璃門

通常，所謂法式門由兩扇門板高度的大窗框所組成（意思是往內開到屋裡），由一個門鎖裝置接合。傳統的法式門上鑲有很多片玻璃，但是引用到現代的領域，我們建議在玻璃上玩花樣增添多樣性。你可以把每扇門變成一大片玻璃，或改變傳統把玻璃設計成水平橫排三到五片。用柚木做框，從屋裡往外張開，就成了獨棟住宅的極佳選擇。

穀倉滑門

農業建築因為當代建築的熱心人士變得越來越流行。具體而言，把門板裝在滑動的穀倉門鉸鍊上起源於把工業用閣樓改裝成居住空間。門板用螺絲鎖在裝有小輪子的倒 U 形支架上。放在門口上方安裝的溝槽上，門板便可來回滑動。在極簡風格的純白室內，我們建議可以選擇鮮黃色的門吊掛在鑄鐵五金上，作為點綴，或把風格改成戶外，製造露天野餐的隱私感。

布魯克林門

布魯克林門與傳統門大相逕庭，特徵是光禿禿的門框而沒有門板。完全解構了「門」的概念。布魯克林門最適合室內庭院與戶外淋浴間。用開口取代門板的暴露性需要花點時間來適應，但是最終能得出對公私領域的新體悟。

案例研究 #588

「他雖然努力想看出孩子的天賦，卻清晰又殘酷地只看到壓碎的圈圈餅而已。」

設計就是用最能夠達成特定目標的方式安排各種元素的計畫。

查爾斯與雷‧伊姆斯（CHARLES AND RAY EAMES, 1907–1978, 1912–1988）

這兩人堪稱現代設計界最可愛的夫妻檔。可惜的是兩人關係的時間表很模糊：1938年查爾斯與妻子凱薩琳、女兒露西亞舉家搬來在克蘭布魯克藝術學院研讀建築學。雷則是在1940年來到克蘭布魯克攻讀「有機設計」；之後她和查爾斯不到一年就結了婚。但是誰在乎？畢竟他們一起設計了某些當年最具指標性的房子與家具。他們或許是最出名的現代美國設計師，他們設計的木頭與皮革製躺椅無所不在，自從上市之後幾乎出現在每個電視節目與電影。雷在丈夫去世十年之後也過世了。

❱ 代表作：案例研究8號屋、伊姆斯躺椅、La Chaise貴妃椅。

窗戶遊戲

窗戶配置是住宅中最複雜的設計難題。窗子的位置、形狀與大小都和裝飾用的陳設與配件同樣是室內設計的一環。同樣地，住宅外觀的纖維水泥、夾板或波浪鋼板的素淨牆面上最大的優劣因素就是窗子。

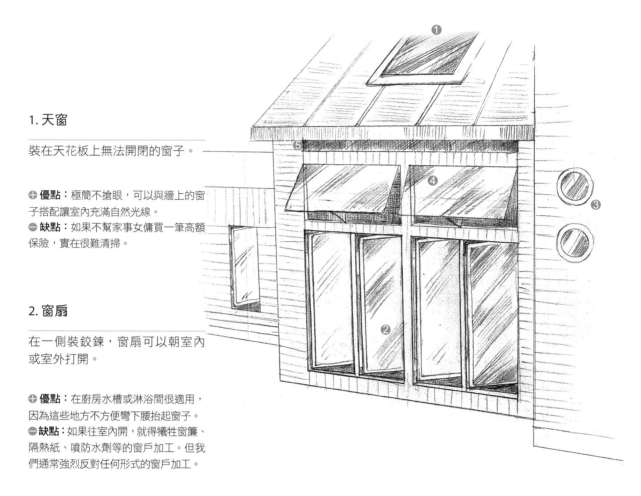

1. 天窗

裝在天花板上無法開閉的窗子。

➕ **優點**：極簡不搶眼，可以與牆上的窗子搭配讓室內充滿自然光線。
➖ **缺點**：如果不幫家事女傭買一筆高額保險，實在很難清掃。

2. 窗扇

在一側裝鉸鍊，窗扇可以朝室內或室外打開。

➕ **優點**：在廚房水槽或淋浴間很適用，因為這些地方不方便彎下腰抬起窗子。
➖ **缺點**：如果往室內開，就得犧牲窗簾、隔熱紙、噴防水劑等的窗戶加工。但我們通常強烈反對任何形式的窗戶加工。

3. 舷窗

圓形小窗戶，有時也稱作牛眼，就像在船上的用處，安裝了就不打算打開。

➕ **優點**：大量使用會有悦目的對稱感，讓一棟建築擬人化。
➖ **缺點**：看起來很像亮晶晶的小眼睛。製造景觀與引進自然光線的效果欠佳。

4. 雨棚窗

鉸鍊在頂端，窗板水平安裝，往外開的矩形窗子。

➕ **優點**：適合裝在整面牆的落地窗（不打開的）上方，幫助空氣流通。
➖ **缺點**：必須隨時備妥梯子才能爬上去開閉。

5. 採光窗

裝在牆壁與天花板交界處的最頂端邊緣。

➕ **優點**：採光窗是現代住宅的最愛，因為它可以引進光線又不會干擾室內建築。在天花板特別挑高的房間尤其好用。
➖ **缺點**：無。

案例研究 #666

「他們坐在擋土牆上，構思如何才能騙倒驕縱的小孩與她的忠臣——整棟房子。」

環保系統

在最基礎的層面上，我們的家保護我們免於環境侵襲；反過來，我們也有責任保護環境不受住宅污染。我們的家比耗油的汽車會消耗更多化石燃料，產生更多廢氣。

例如，一般住宅平均每年會排放一萬磅的二氧化碳；相對於小型車，每年只排放一千磅左右。暖氣與冷氣系統對於舒適很重要，但人工調節的室內氣溫可能會對自然界造成負面衝擊。我們必須投資在環保的替代方案，例如太陽能發電板與被動太陽能冷卻系統。

更積極的現代主義者不會止於太陽能板：還會安裝雨水回收系統，在屋頂安裝風力渦輪，雇用一群羊來保持草坪與矮樹籬的整齊。當然，永續環保是很貴的，即使只是做個樣子。如果你負擔不起風力渦輪或污水系統的投資，至少要學習足夠的術語與流程，可以在這些議題上發表高論。在這一章裡我們定義了詞彙並勾勒出重點，讓你可以選擇進行哪些努力，哪些事你可以安全地擱置下去。

環保時尚

　　就算你做不到，至少要能夠吹吹牛。以下是你在日常對話中用得上的詞彙術語一覽表。就像任何社會運動，反作用也是有的，故務必要保持領先，閱讀關於環保洗腦陰謀論的文章，讓你可以道貌岸然地大談為何「綠色」運動其實只是（或不是）刺激消費的手段而已。

Cradle To Cradle
從搖籃到搖籃

從製造到丟棄都注重環保的產品。有些地毯與平板包裝家具已被評級為「從搖籃到搖籃」，含包裝材料在內。

Energy Star
能源之星

由美國政府推動，根據能源利用率把從燈泡到洗衣機的一切東西分級的計畫。因為它依賴廠商自行申報節能效果，如果你能嘲笑這種分級基本上沒用，可額外加分。

FSC-Certified
森林管理委員會認證

FSC 是「森林管理委員會」的簡稱，發給據稱砍伐與製造過程都環保的木材的評等。從屋頂材料到家具，什麼都找得到有 FSC 認證的木材製品。然而，就像「能源之星」，批評者指出許多委員其實也是被 FSC 評分的公司老闆，但是目前這項認證已經普及到難以撼動。

Flat Pack
扁平包裝

以「自行組裝」或平板包裝狀態運送的家具或其他商品。概念在於節省運費，而這通常是家具製造與經銷業最大的廢氣排放來源。試想看看，運送一張組裝好的桌子的空間，可以裝下多少扁平包裝的零件。

Geothermal
地熱

這個熱源存在於地表之下。被視為 100 % 可再生能源。透過裝在地底下特殊的高密度聚乙烯線圈採收能源，可以用來驅動熱水器與其他系統。

Green
綠色

如今，「綠色」這個字眼的意思可能跟環保扯不上什麼關係。因為行銷人員濫用，含有一丁點回收物質的產品都可以誇稱是綠色。你可以表面上用回收塑膠容器包裝化學殺蟲劑再稱之為綠色。更可靠的用法是以「永續」（sustainable）取代「綠色」。

Gray Water
可再利用廢水

洗衣與沐浴的廢水可以回收用來灌溉草坪，沖洗水泥地面，還有洗車。不過可能有點不衛生，視個人的洗澡習慣而定（例如在淋浴時小便）。可以用跟排水管分開的水管系統收集，立刻用到灌溉。如果要儲存在水槽裡，你就得投資污水處理設備以免孳生細菌。

Hydropower
水力發電

流水運動所產生的能源。若想要在家裡利用水力，你必須找到流動的水。山腳下的位置最理想，不過水流豐沛的溪河也可以導引一部分來轉動渦輪機，驅動小型發電機。

LEED
綠建築認證

意思是「領先的能源與環保設計」。LEED 有兩個方面，它是判定一戶住宅對環境衝擊的評分系統，也是貼在塗料、板材與地毯等產品上的標籤。多半被廠商當作行銷工具，根據他們產品被認知的「綠色屬性」提升銷售。

Low-VOC
低揮發性有機物質

VOC 代表揮發性有機化合物，在初始使用之後會持續散發瓦斯般的臭味。VOC 包括汽油、丙酮與甲醛等，最常用在塗料與其他表面塗布裡。請到高級塗料商店裡尋找低 VOC 的塗料。

Passive Cooling + Heating
自然方式冷卻與加熱

這種設計特徵不使用化石燃料也能製造舒適的室內溫度。方法包括精心設置窗戶與安裝厚隔熱牆。

Passive House
被動式節能屋

這是德國完全自發性制定的建築物能源效率標準，而且因為是德國人發明的，有點嚴苛。

Photovoltaic
太陽光電

把太陽能板收集來的能量轉化成電力的科技系統。

Post-Consumer
回收再生材料

在原始用途完成之後，再回收做成其他東西的材料。例如，你可能買到用回收布料做的隔熱牆。

Pre-Consumer
消費前再生材料

製造過程中原本要拋棄的廢料被加工成另一種產品。有些扣接式地板是用鋸木場收集的木屑壓縮製成。

Remanufacture
重新再製造

把用過的東西拆開、清理並升級到跟新品一樣好。例如你可能買到重新製造的爐子，效率跟新品一樣高。重新製造因為省略了製造新品的過程，故可以減少碳排放。必要時，你幾乎可以謊稱任何東西是重新製造的產品，反正別人也看不出差別。

Wind Turbine
風力發電機

由風力所驅動的渦輪機（有點像風車）。有些住宅款式可以安裝在屋頂，捕捉風力供家庭用電消耗。然而，要產生值得的足夠能源，渦輪機必須很大很高，可能破壞精心設計的屋頂線條（請參閱前面的屋頂線條章節）。迷你渦輪機或許發電不多，但是能宣示出你對抗全球暖化的（些微）熱情。

Zero Energy
零耗能

一棟房屋或大樓所生產的能源，打平其消耗的能源。

一個東西如果傾
向維持生物界的
完整、穩定與美
觀就對了。反之
就是錯了。

艾多・李奧帕德（ALDO LEOPOLD, 1886–1948）

現代環保主義的先驅。小時候，李奧帕德的父親會帶他在愛荷華州的樹林裡健
行，灌輸他熱愛戶外活動。他最出名的事蹟是買下威斯康辛州曾經茂密但被砍
伐殆盡的80畝森林地，把它變成生態樂園。他談這段經歷的書至今每年還能賣
掉幾萬本。怪的是，他是個大菸槍，在那片土地上救火時死於心臟病。

▶ 代表作：《砂郡年記》（*A Sand County Almanac*）。

戶外陳設

我們戶外與室內生活空間之間的關連性是不容質疑的。今日的現代住宅應該要配備充足的戶外娛樂、散步與沉思眺望的空間。我們待在戶外的時間越多,就必須花越多精力與注意力去設計我們的戶外空間。

結構與修飾應該要跟周圍的動植物和諧共存。想創造一個悅目但是合宜的戶外場景,選擇家具很重要。無論你家的背景是都會叢林或鄉野森林,擺設庭院的決策應該要嚴謹——就像室內裝潢一樣仔細又昂貴。戶外桌椅會暴露在日曬雨淋中並不表示就可以不在乎風格。

到處坐坐

　　今日的市場上，你會發現很多用合成材料製造、造型簡潔的流線型椅子。但是要營造戶外娛樂的歡迎氣氛可不是隨便什麼椅子都能用。我們對無數折疊椅、長凳與躺椅的舒適性、形式與品牌認知度進行了嚴密的研究，推薦給你戶外座椅的上上之選。

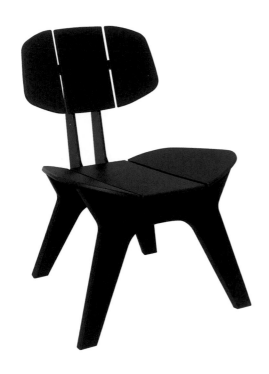

COCO 椅　Loll 設計公司

這張椅子令人想起伊姆斯的模造夾板椅，利用 100%從牛奶瓶之類回收的聚乙烯（也就是塑膠啦）製成。它本身也是完全可回收的。這家公司的總部位於密西根州杜魯斯稱作「鷹靴」（Hawks Boots）的時髦工廠裡，生產的 Coco 椅有八種鮮豔的顏色。年輕的色調與輕鬆的造型很適合放在預製樣板屋外面。

拖網椅　Kenneth Cobonpue 替 MOSS 戶外公司設計

這位菲律賓出生的設計師是 Pratt 藝術學院的畢業生，作品在內行的設計粉絲圈內備受好評。這款高背椅特色是紀念他故鄉的編織藤條家具。鮮紅色又輕得出奇，是住在高品味海岸區的現代主義者的最佳選擇。不過，都市居民使用要特別小心，因為它在嚴肅的都市屋頂陽台上可能顯得太奇形怪狀了。

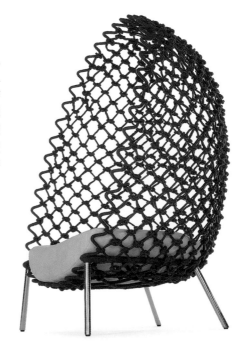

TOLEDO 金屬排骨椅
Jorge Pensi 替 Knoll 公司設計

Pensi 在巴塞隆納當工業建築師的這件作品幫他贏得了許多崇拜者。採用加熱處理拋光亮面的鋁製成，妙處在於——即使在最嚴酷的熱浪環境中摸起來也不會燙手。這張椅子 100％可回收。你可能會很想在金屬上加個坐墊，但我們建議不要。墊子坐起來或許軟，但會破壞鋁板上切割的乾淨線條。因為可以四張疊成一堆，是最適合辦派對的椅子。

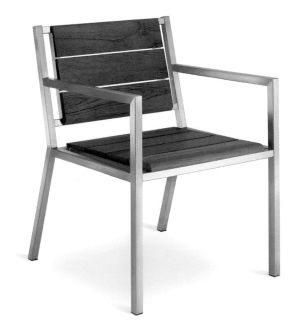

案例研究椅

對純粹主義者而言，這張柚木與不鏽鋼製品真是賞心悅目，有最簡單的材料與優雅的造型。這張椅子最早的問世，是在 1945 年到 1966 年，由《藝術與建築》雜誌贊助之「案例研究計畫」的一部分。大咖建築師，包括伊姆斯夫婦與理查 · 諾特拉，接受委託幫戰後回到美國的軍人打造住宅模型。如今，這些陳設的復刻品由 Modernica 公司在洛杉磯生產。這是最多用途的戶外椅子，擺在屋頂上、庭院裡或簡潔的水泥地上同樣適合。

建築就是把時代的
意志翻譯成空間。

路德維‧密斯‧凡德羅（LUDWIG MIES VAN DER ROHE, 1886-1969）

他原本是德國石匠之子，在1900年代初期婚姻失敗之後改名換姓，加入了他母親的娘家姓氏「Rohe」與荷蘭味的「van der」。因為納粹壓迫藝術家不准創作爭議性作品，他搬到美國。繞了一大圈最後的傑作又回到德國，就是柏林的「新國家藝廊」。不幸的是，他無法出席開幕儀式，不久就去世了。

▶ 代表作：巴塞隆納椅、伊利諾州普拉諾的Farnsworth House、紐約Seagram building。

對話點

　　因為少了牆壁包圍的舒適性，很多人覺得塑造戶外生活區很傷腦筋。要在你的戶外空間安排座椅以促進或抑制溝通互動，全看你高興。試試下列的座椅規畫，判斷哪種陣形最適合你的家具、住宅的面積，還有你希望創造的氣氛。

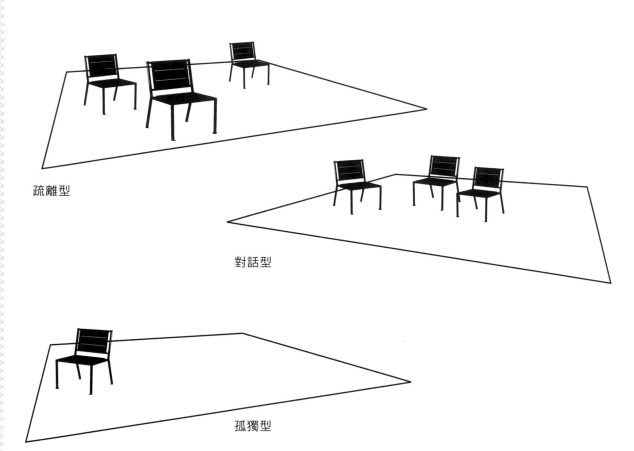

疏離型

對話型

孤獨型

務實考量

大多數人坐下時很容易執迷於「舒適」的概念。但是面對現代家具，重新思考你對舒適的概念非常重要。在厚墊的椅子上，你的身體或許有支撐——但是你的設計價值？你的智慧？你的靈魂要付出什麼代價？失去這些自我的層面你能有多舒適？最好是沉浸在貼近高檔設計的純粹愉悅與快感，不要癱在軟綿綿的椅子上打瞌睡。

案例研究 #5692

「星期天過去了，供奉的貝殼堆一顆也沒有增加，連狗兒都開始擔心了。」

案例研究 #202

「這孩子再也受不了屋子裡的無聊了。」

休閒

設計你的家有一大堆工作要做，你可能覺得你應該沒時間搞什麼休閒了。但是其實休閒比你想像的更重要。科學家不斷發現支持成人休閒重要性的證據。孩童利用遊玩來學習基本的生活與人際技巧，而成人靠遊玩紓解壓力，追求遙不可及的存在狀態：快樂。

設計你家與景觀時，記得劃出一塊戶外休閒用的區域。我們說的可不是足球場或排球場（不過如果你真想辦一場團體運動派對，我們認為躲避球是最適合的。）

反而，你該考慮的是水體與火爐。蓋游泳池還是鯉魚池？架高還是下嵌的火爐？當然還有熱愛戶外的現代主義者面對的最重要問題：蓋座義式滾球場還是槌球場？

適合的運動

　　有組織的比賽可以讓家庭聚會整個活潑起來。如果天氣溫暖適當，把場地設在戶外辦個熱鬧的義式滾球、法式滾球、擲馬蹄鐵或槌球比賽吧。這些遊戲可以追溯到古代，當時晚上都用來享受苦艾酒調製的雞尾酒，邊吃小盤裝的醃漬小菜。關鍵在於正確的設備；你不能用體育用品店的量產貨湊合。要慢慢花幾個月時間，去跳蚤市場或eBay找陳年舊貨。不用說你也應該知道柚木最高檔。如果你無法找到真的陳年柚木器材組，透過網路上的特殊零售商也買得到昂貴的復刻版。

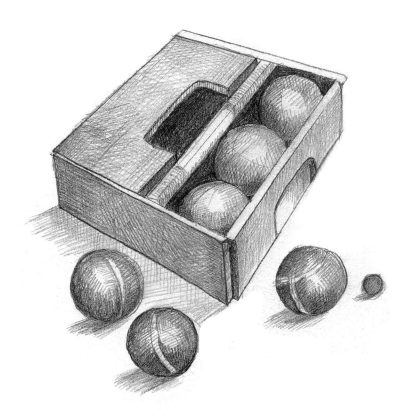

義式滾球

打從古羅馬時代，義式滾球就是休閒運動的熱門項目。雖然大多數人稱呼義大利文「bocce」，其實在世界各國都有不同的名稱：法國稱作 boule Lyonnaise，南美洲稱作 bochas，巴爾幹諸國稱作 boćanje。不過，在義大利主要是歐吉桑在玩，所以非常適合被時髦的菁英階級抄襲。通常在硬土地或柏油庭院裡玩，兩名玩家輪流朝著較小的「目標球」滾動空心的鋼球。有最多球最接近目標的隊伍獲勝。

法式滾球

這個迷人的遊戲源自 20 世紀初的法國南部。玩家輕輕丟出幾顆空心鋼球，盡可能接近目標球——叫作 cochonnet「小豬」的木球。所有球擲出之後，有最多球最接近目標的隊伍獲勝。雖然類似義式滾球，這項遊戲的球可以丟到空中，而義式滾球必須在地面上滾動。兩者擲球的方式與球場也不同；法式滾球玩家手掌朝下擲球，而且球場不像義式滾球必須平坦。其實，法式滾球在任何戶外地面用最簡單的器材就能玩。如果你能用法文發音「pétanque」，可額外加分。

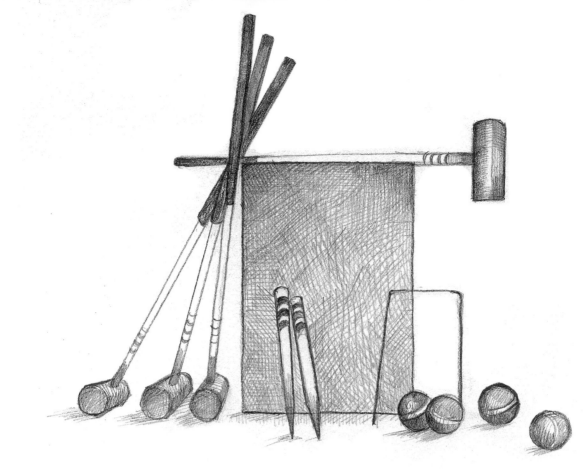

槌球

槌球在 1800 年代中期風靡英國，但是證據顯示早在 1600 年就有人在玩了。這個「地面撞球」遊戲經常被視為與現實脫節的中產階級同義詞，但是現在看到刺青設計師穿著緊身牛仔褲手拿槌球桿，卻別有一種時空錯亂的趣味。遊戲規則很簡單：二到六名玩家設法讓他們的球通過九個鐵絲球門。如果學會槌球術語可額外加分。例如，「讓分」（bisque）就是在強弱懸殊的比賽中使用。

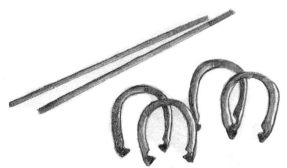

擲馬蹄鐵

簡單得不可思議，最多可以分成兩隊各四人來玩。玩家輪流往一根插在地上的鐵桿丟馬蹄鐵。如果套在桿子上就叫作「ringer」，得分最高。不過，玩家只要把馬蹄鐵丟在桿子附近就可以積分。若能建立你自己的鄉下版遊戲，把用來連接零件的小金屬墊圈丟進黏在木框上的一截鋸開塑膠管開口裡面，可額外加分。

有機建築追求的是優越的使用感與更精緻的舒適感，用有機的質樸表現出來。

法蘭克・洛伊德・萊特（FRANK LLOYD WRIGHT, 1867–1959）

非常不善理財又被指控竊取部屬的點子，中年的萊特為了一個已婚客戶Mamah Borthwick Cheney，拋下太太與六個小孩。Mamah的結局是，與她自己的小孩在萊特為他們建造的塔列辛愛巢中，被一名精神錯亂的傭人砍死，接著縱火燒毀房子並焚屍。之後萊特迷上了一個美麗的鴉片吸毒者。終其一生，他以有機風格贏得仰慕，成為第一個為住宅客製化照明與家具的建築師。他與第三任妻子Olgivanna活到91歲，遺孀決定把他的遺體從墓中挖出來火化，帶到亞利桑那州與她和女兒合葬。所以現在，他在心愛的塔列辛附近的正式墳墓裡頭是空的。

❯❯ 代表作：美國賓州的落水山莊（Falling Water）、紐約市古根漢美術館、威斯康辛州的塔列辛（Taliesin）。

液態的勇氣

　　水可以鼓勵沉思、熱情與反省，也是均衡的戶外區域中重要元素之一。當你越過水泥鑲邊的水池凝視漣漪，聆聽噴泉的穩定水流聲，在鄰居小孩跑過乾式庭院時望著碎石濺起沉入池中，你會不知不覺地專心。老實說，即使海濱住宅也能從平緩的水面獲得令人沉靜的能量。這些水池不需要搞成誇張的奧運規模。只要乾淨簡單能提供溫和的水流或一大片靜止水面就行了。

池塘

故意把池塘設在不太可能形成天然池塘的高地上，以示個人特色。高地的額外好處是在雨季不容易淹水。請記住除非妥善設置，池塘很容易帶有禪味；荷葉與蓮花只會讓禪味更濃厚。孩童也可能把它誤認為兒童泳池。一定要安裝循環過濾系統以避免孳生危險的藻類與黴菌。

瀑布

宣洩的瀑布是強調擋土牆的好方法。可利用斜坡製造不規則路線讓水流動，最好是沿著牆本身的直線形狀。在牆上做出溝渠；如果牆不是在斜坡上，你可能必須安裝抽水機來製造水流。你也可能必須安裝噴嘴，把水從這一層送到下一層。無論如何你都不要考慮電動的「瀑布牆」或冒泡噴泉把水灑到一地假卵石上。這些噱頭留給壽司餐廳與廉價夜店就好，適得其所。

泳池

在某些社區，游泳池是必要設施。但那並不表示你的價值觀與設計美學要為此妥協。地面之上的龐然大物是絕對不能接受的（其實，如果你的鄰居做出讓你礙眼的這類東西，我們建議你展開請願抗議活動禁止這類視覺暴力）。相反地，簡潔的矩形游泳池鑲上柔和閃亮的回收玻璃磁磚是最棒的。池邊露台可用大片的青石或水泥地磚拼出圖案，四周再種植鮮綠色的草皮。

務實考量

❯ 方形水泥地磚鋪在水泥柱上是最現代的新世紀步道。

❯ 雖然在自家泳池裡游泳很誘人，但就算你的泳池大到裝得下一整個大學游泳隊，也最好不要擾亂了平靜的水面。潑水花玩耍並不適合嚴肅的現代主義者。

❯ 你的戶外家具選擇會決定你的水體設置。請參閱第 121 頁的指南。

❯ 大多數都市計畫法規要求在池邊安裝醜陋的護欄，以防止幼童掉進去溺水。要嘛就等整座房子通過建築檢查再蓋游泳池，要嘛安裝可在檢查後拆除的臨時護欄。

案例研究 #1112

———————————————————————————————————————

「無論當時或現在都不好笑。唯一差別是她掩飾怒氣的能力。」

生火設施

打從遠古時代，火在人類的心理與家庭就佔有神聖的地位。雖然我們已經熟悉了管理與控制火焰的技術，從瓦斯爐到一撥開關就點燃的室內壁爐，我們仍禁不住渴望與朋友在晚上圍爐而坐（尤其在戶外），啜著熱飲討論最新一期的藝文雜誌或者最喜歡的愛情小說。陰影投射在牆上，火焰搖曳，加上木材爆裂聲製造出一種親密、神祕的氣氛，瀰漫著對單純過去的嚮往。

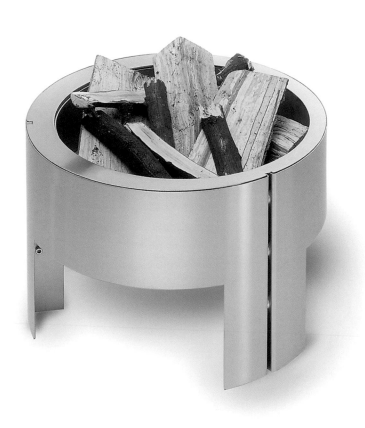

火爐

零售市場上絕大多數火爐是會生鏽的金屬桶，比較適合一群牛仔而非現代理想主義者。要有可攜帶的火焰，請投資不鏽鋼的「火籃」（德國廠商 Blomus 生產這種優越的火爐）。這種圓形鋼碗用三腳架支撐，有個大桶子可以往裡面添加柴火。

酒精裝置

若沒有照明的協助（除了街燈的冷光之外），很難享受屋頂露台的樂趣。把露台改裝成戶外生活空間，傳達出一種暫時性，這免除了安裝永久性的火爐的麻煩，但也需要自然火光的溫暖與柔和。燃燒酒精的「火爐」正是可攜帶的解決方案。它有各種尺寸，從巨大火爐到只有一個細小火舌的嬌小款式。這些迷你版最適合三到九個合併使用製造出活潑的光線模式，即使最荒涼的屋頂露台也能增添氣氛。你或許無法學古人一樣烤棉花糖與香腸，但是可以在人造火焰中望著漸行漸遠的情人眼眸。

戶外火爐

如果你有額外的空間，可以用一些罕見的裝置來劃分未經整修的荒野與你的地盤。決定火爐的位置，要考慮好斑駁的火光要投射到哪裡，找個反射性表面當作背景，用回收玻璃磁磚之類的材料（當然，要慎選）。在此，破舊的外形反而可能在光亮的水泥庭院地面與尖刺狀龍舌蘭植物之間，造成活潑的互動；讓不鏽鋼爐身自然老化。日積月累，金屬表面會變成人工無法模擬的黯淡霧灰色。不用說你也知道，為了視覺協調，火爐形狀配合你家的建築是很重要的。

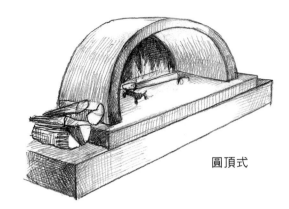

圓頂式

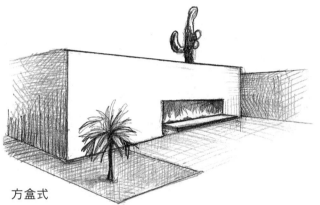

方盒式

務實考量

為了把木頭劈成能夠在爐裡堆得好看的適當大小，木頭必須用大木槌、大鐵鎚與楔子劈開。把楔子插入木頭頂端，然後重擊把木頭切開。在火爐愛好者圈內，普遍認為澳洲松木是最佳選擇。你可以買到整批劈好的澳洲松木，但是柴火桶邊一定要備妥鑄鐵楔子與大木槌，讓朋友對你的返璞歸真刮目相看。另一個替代案是投資購買紐約 KleinReid 公司的白瓷木塊雕塑。

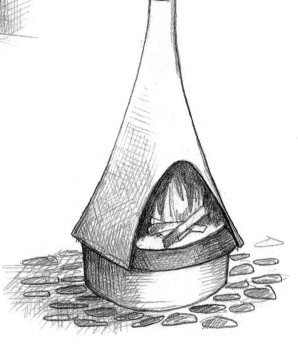

直立式

第三部：配件

即使最嚴苛的極簡生活，手邊沒有幾件消費文化的飾品也是活不下去的。雖然我們很努力，還是無法迴避住家也是社交空間的事實。無論餐廳裡的家具是多麼昂貴的正品，那兒就是吃飯的地方。這些生活都伴隨著混亂的「東西」——要教養的孩童、要溺愛的寵物、要展示的收藏品。身為自家地盤的主人，你必須控制這些配件。

選擇少數物品、人物與寵物來彌補完美無瑕的白牆與水泥地板，應該是件愉快的事。這些都是最後的修飾，在你生活畫布上的最後一筆，沒什麼值得吝惜，每樣東西都有目的。環遊府上的房間應該透露出混合的質感與形式。白與灰的漸層色澤應該只能被耀眼的芬蘭玻璃花瓶或兒童積木這種形式的顏色打斷，彷彿單色系迷宮中的顏色燈塔。用一本漂亮的小說或一疊散落咖啡桌上的雜誌來軟化鋼與夾板的粗厚。

在這一部分，我們的目標是幫你克服為生活選擇配件的複雜流程。我們會聚焦在開放式書架上該展示什麼經典期刊與高水準書籍，幫你判斷你適合養狗或貓，建議哪種擴大機能夠襯托你買的黑膠唱片與iPod，諸如此類。

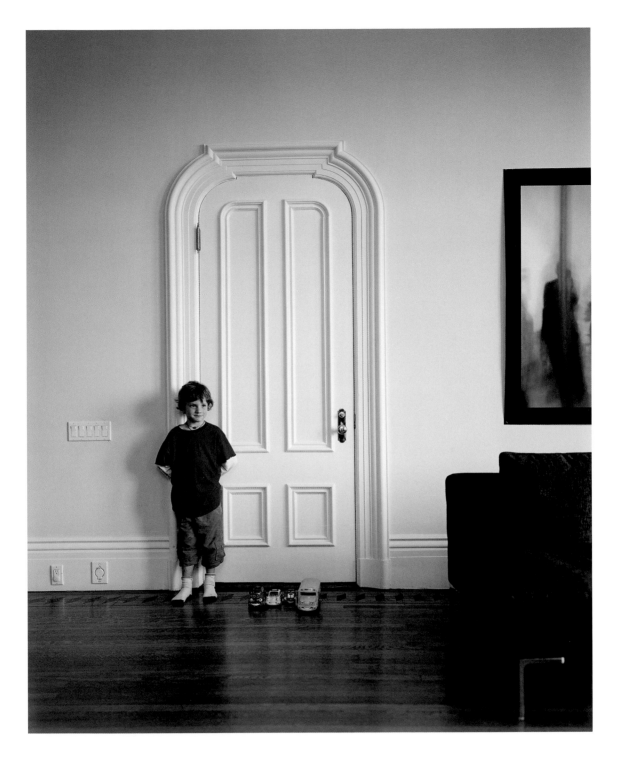

案例研究 #494

「就算把玩具排列得這麼可愛，也掩飾不了從櫥櫃裡傳出來的模糊叫喊。」

孩童

　　今天，我們可以目睹從小看《芝麻街》這種鼓勵性優良節目長大的第一世代，如何養育他們自己的小孩。原本滿街遍布刺青、打洞藝術家的社區，現在充滿了嬰兒推車與蹣跚學步的小娃。這些現代父母緊抱著養小孩不會改變他們生活方式的信念，因此很容易在威廉斯堡看到酒吧裡有小貝比，或在舊金山看到穿搖滾樂團T恤的幼童亂晃。

　　當代家具廠商都了解讓你的小孩融入現代主義設計美學有多麼重要。各家設計師和廠商推出了金黃色樺木製成的兒童遊戲床與伊姆斯設計的復古玩具，讓現代潮爸潮媽維持一個簡潔設計的住家輕鬆多了。雖然市面上也有比較複雜成熟的產品，但現代父母必須不帶情感地摒除。養小孩這檔事可不能一切隨便。要有警覺性才能把「愛探險的朵拉」（Dora the Explorer）這類醜東西排除在外。

　　我們列出了最佳現代感名字、玩具與配件，教你養育出一個時尚小孩。你的小孩──正是你自己與獨特設計理念的延伸。

看名字就知道

　　小孩命名是向世界傳達你的原創性的大好機會。也能夠傳遞唯有幾十年來在唱片行搜尋罕見的Smiths七吋唱片才能累積的龐大知識。如果你每次聽到老師點名必須用「麥可P」與「麥可C」分辨小孩就不寒而慄，那你可以消除過往的痛苦，給你的小寶貝一個不落俗套的名字，建立堅強的基礎。以下是我們的首選，強調罕見的拼字。

男生

Austin 奧斯汀（或：August 奧古斯都）
Beau 彪
Blue 布魯
Brooks 布魯克斯
Butch 布區
Cole 柯爾
Django 楊戈
Dixon 狄克遜
Gus 葛斯
Jasper 賈斯柏
Leopold 李奧帕德
Leroy 李洛
Milo 米羅（或：Miles 邁爾斯）
Rian 萊恩
Rufus 魯法斯
Silas 西拉斯
Simon 賽門
Theo 西奧
Zeke 澤克

女生

Asher 艾雪
Beau 波
Beulah 波拉
Billie 比莉
Blue 布魯
Cecilia 賽西莉亞
Coral 珊瑚
Dixie 狄西
Ella 艾拉
Esther 艾瑟
Flannery 法蘭妮（或：Frankie 法蘭奇）
Gladys 葛雷蒂
Hazel 海索
Lila 莉拉（或：Lulu 露露）
Mamie 瑪咪
Nell 奈兒
Sunshine 陽光
Taryn 塔恩
Zöe 柔伊

雙胞胎

Eva/Eero 伊娃與埃羅
Charles/Ray 查爾斯與雷
Mies/Eames 密斯與伊姆斯

務實考量

❱ 如果你不確定某個名字適不適合，試想像用同樣的名字稱呼一隻狗。如果沒問題，那就適合。

❱ 原創性很重要。如果你從現成的名字很難選，就用動物名稱與顏色加起來編個新的。例如：豹 Leopard 與灰 gray 變成「Legray」，而長頸鹿 giraffe 與藍綠 teal 變成「Giraeal」。

❱ 有個不錯的經驗法則就是選個兩性通用的名字，尤其是外國名字，像 Kiran 是印度的傳統名字，但在西方國家很新奇。

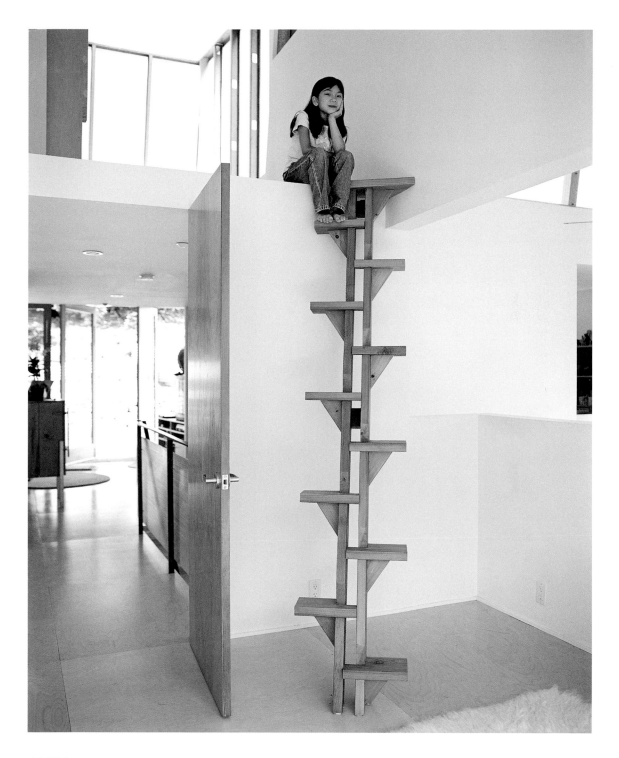

案例研究 #121

「當她的慵懶明顯干擾了家庭的互動，嘆氣成為她最愛的休閒活動。」

學習曲線

　　從你自己對低俗趣味與文化的廣大知識中汲取，選擇能暗示虛情假意地向主流妥協（把蛋頭先生人偶放在梳妝台上）又對設計有高明理解（荷蘭風格派De Stijl時代*複製畫而非閃卡）的玩具。

　　只有一家公司能橫跨兩個領域：美國鉛字設計師團體House Industries，因為超潮的圖像設計手法而廣受好評。他們的字型受到世紀中葉的設計師所啟發，首先吸引了Alexander Girard公司的注意，然後伊姆斯夫婦的公司也自然找上門來。House Industries與這兩家世紀中葉巨人的合作產生了幾組積木，亦即你的小孩唯一需要的玩具。然而，為了平衡幼稚積木的笨重形式，請投資KleinReid為Herman Miller特製的胡桃木陀螺。

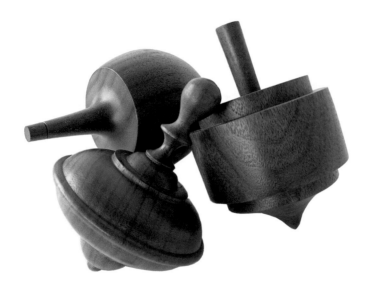

胡桃木陀螺

KleinReid 是紐約市藝術家 James Klein 與 David Reid 合作時的聯合化名，這是他們為 Herman Miller 創作的限量版三件陀螺

務實考量

❯ 當父母們大肆吹噓蒙特梭利教學法有多好，就嚴肅地論述瑞吉歐教學法的優點讓他們閉嘴，這種方法認為小孩子的成長環境應該貧瘠與中性，以便鼓勵他們的創意天賦與自然的領導能力。

❯ 讓小寶寶穿上完全黑白的衣服以避免童裝常見的撞色。

* 譯註：20 世紀初的荷蘭風格派運動（De Stijl）主張純抽象和質樸，外形縮減到幾何形狀，顏色只使用紅、黃、藍三原色與黑、白二色，也被稱為新塑造主義 neoplasticism。

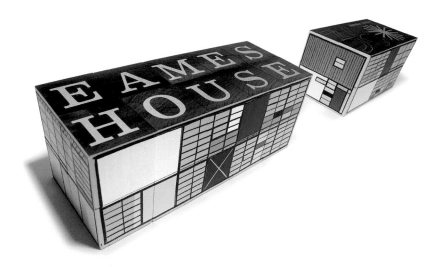

伊姆斯的家用積木

這 36 塊積木印有字母，各面還描繪了伊姆斯夫婦案例研究 8 號屋與工作室的部分外觀。

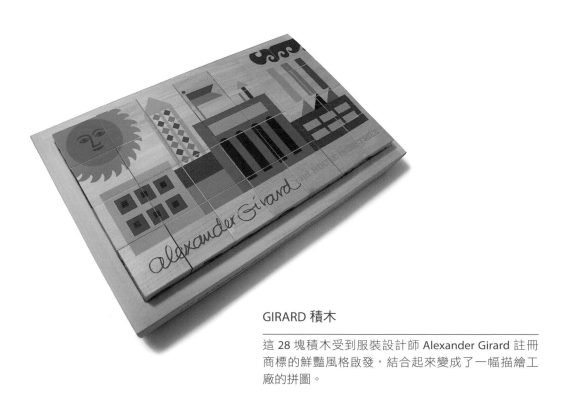

GIRARD 積木

這 28 塊積木受到服裝設計師 Alexander Girard 註冊商標的鮮豔風格啟發，結合起來變成了一幅描繪工廠的拼圖。

所有建築都是遮風避雨之處；所有偉大建築都是容納、擁抱、提升或激發當中人物的空間設計。

菲利浦・強生（PHILIP JOHNSON, 1906-2005）

強生是個充滿矛盾的人，他同情納粹，在1930年代公開反猶太人又主動出櫃，還在紐約現代藝術博物館創立了建築與設計部門。他的男友——藝術收藏家兼安迪・沃荷的好友大衛・惠特尼——比他小33歲。他們在藝術上是強力的搭檔，住在強生在康乃狄克州的十四棟房子裡。他在當地也蓋了「玻璃屋」，很多人認為是抄襲他恩師密斯・凡德羅在芝加哥的Farnsworth House。他一路活到99高壽；幾個月後惠特尼也因為癌症過世。

❯ 代表作：玻璃屋、加州的水晶大教堂、紐約Seagram Building。

安穩的睡床

很不幸，幼童尚未進化到足以睡在成人床上，所以需要特殊護欄以確保他們不會在三更半夜掉到水泥地上摔斷骨頭。幫小孩尋找適合的現代床架，主要缺點是產品通常俗豔無比，火熱的粉紅或噁心的藍色。或者最糟糕的，布滿嚇人的知名卡通人物。謝天謝地，時尚父母如今找得到一些品味比較精緻、適合小孩的選項。

位於布魯克林的家具廠商奧夫（Oeuf，法文的「蛋」之意——真聰明）推出了一系列簡單木框的幼兒床、搖籃與換尿布桌，漆成白色帶點淡色樺木基底。他們的家具都是用來源合乎道德、FSC 認證的木材製造，只用最好的無毒塗料油漆，所以你可以放心你家小寶亂咬欄杆也沒有鉛中毒的風險或破壞雨林的罪惡感。

OEUF 的經典換尿布桌

使用時木頭底盤放在嬰兒床框上方，不用時可以輕鬆地塞到床底下。

OEUF 的經典嬰兒床

固定的木頭側欄漆成乳白色，同時也是視覺焦點。

OEUF 的經典幼兒床

購買搭配的有機床墊可以增添環保的可信度。

務實考量

▶ 黑白色系可以刺激孩童的感官幫助大腦發育。我們建議把天花板漆成黑色，讓給孩子仰睡時有種無限的感覺。此外，這樣好過育兒房常用的那些讓人抽筋的卡通圖案壁紙。

▶ FLOR 所生產的方塊地毯很適合當遊戲室的地面。它不僅能避免小孩在水泥地上撞到頭，也能輕鬆包裝起來收進櫥櫃裡。還能用在屋裡的其他地方防止小寶寶弄髒夾板表面。

▶ 幫五顏六色柔軟的童裝找到衣架可能有困難。雖然伊姆斯的掛衣鉤或許是辦法，總不能把所有童裝都掛在幾根金屬桿上。反過來，到附近的五金行去請他們用氧化鋼製作小型的衣架。這樣能讓小孩衣櫃裡的松木橫桿有種工業感。

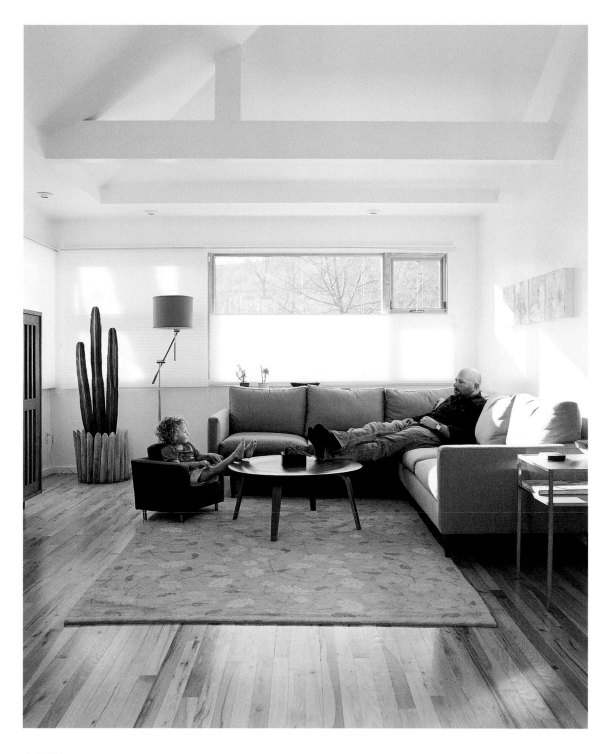

案例研究 #3892

「這場辯論——無所不在的郊區新現代開發區是否真的是新貴階級小豪宅的升級——無疾而終，
陷入代溝的僵局。」

縮小版家具

　　當代設計巨人Knoll——曾製造沙里寧的子宮椅等經典款——看出了時尚孩童的家具需求。價格反映出了這些物品的出身。然而，如此敏感的小心靈仰賴你選擇正確的座椅，我們列出了選錯椅子的心理影響。

密斯・凡德羅的「巴塞隆納椅與凳子」

簡潔的鋼與柔軟的皮革結合起來，創造出真正成熟的小孩座椅。對小孩而言不算太過舒適的座位，但是你可以確信孩子長大以後會在金融界工作。

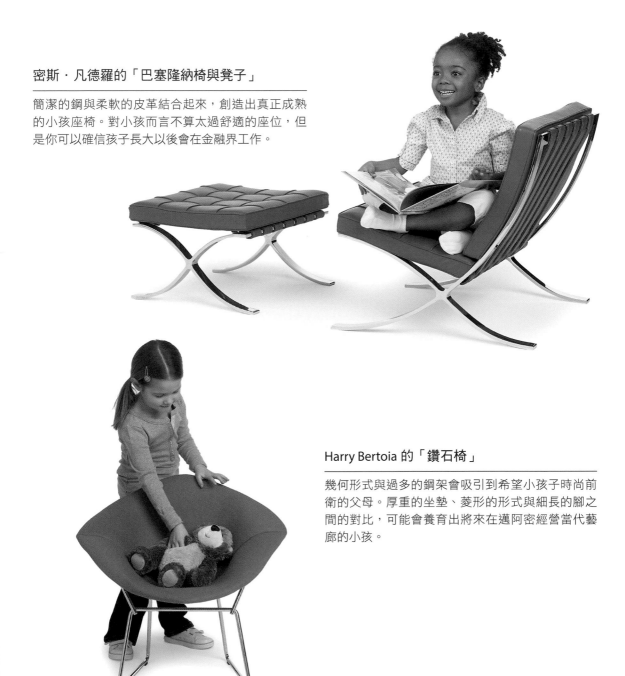

Harry Bertoia 的「鑽石椅」

幾何形式與過多的鋼架會吸引到希望小孩子時尚前衛的父母。厚重的坐墊、菱形的形式與細長的腳之間的對比，可能會養育出將來在邁阿密經營當代藝廊的小孩。

Jens Risom 的「阿米巴桌」

桌子本身是漂亮的波浪形式，很符合小孩愛玩的天性。但是，網狀椅子應該避免，因為當小孩子發現有 IKEA 仿製品並且成為智慧財產權律師後，一定會失望終身。

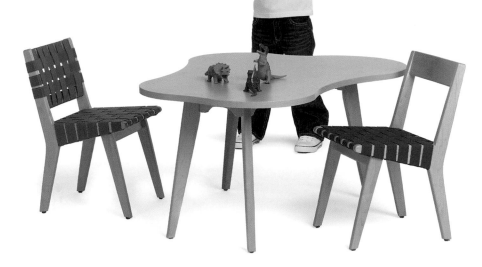

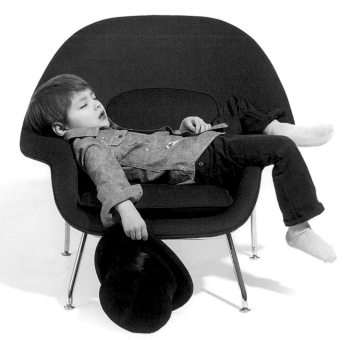

埃羅・沙里寧的「子宮椅與絨布墊」

這張椅子與搭配的絨布墊舒適又柔軟，緩和了寶寶從子宮內轉變到室內裝潢的心理壓力。但是如果他長大以後成了行為心理學家也不用驚訝。

書籍＋音樂

現代主義者通常會是忠實的發燒友與愛書人。多年的學校教育和音樂活動已經灌輸了你心中對書籍、音樂與雜誌的非凡依戀。不幸的是，這些文字與書冊在現代潮宅中並沒有當作裝飾要素的真正價值。改變你人生的書籍，從童年夢想家到自覺的成年人這一路上，豐富你生命的書籍，都構不成裝飾要素。《這樣求職才能成功》或《禪與摩托車維修的藝術》這樣的書，都無法傳達出今天你的崇高知識才幹。幫你度過悲慘失戀的大學民謠CD如今也不該拿出來見人。相反地，整理你家裡的媒體圖書館是個方法，有助於別人了解你如何認知周圍的世界，以及世界該如何認知你。

在這一章裡你會學到哪裡有資源，如何適當地展示音樂收藏、書籍與期刊以造成最大衝擊，還有值得訂閱的當代珍寶（即使只是攤在咖啡桌上好看）。這是製造文化菁英假象所需的必讀必聽清單。

只限訂閱

　　紙本雜誌的短命特質正是期刊的魅力所在。每一本都只能在下一期上架之前短暫存活一陣子。隨著印刷品的短命，似乎所有好雜誌都向廣編稿（假裝成原創報導的廣告內容）妥協，或者更糟，降低剩下少數篇幅的水準以吸引更廣大的讀者。無論如何，這些出版品通常仍有極少數願意掏錢訂閱的死忠讀者。所以我們才建議要建立過期雜誌的收藏。

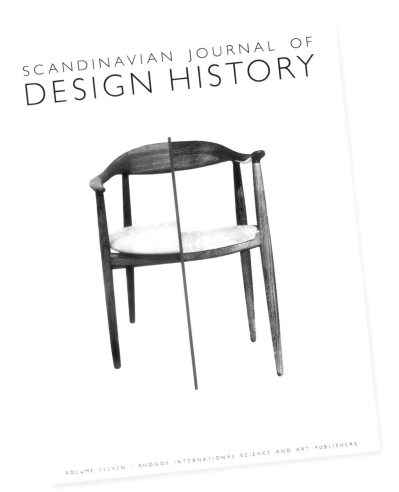

SCANDINAVIAN JOURNAL OF
DESIGN HISTORY

VOLUME ELEVEN · RHODOS INTERNATIONAL SCIENCE AND ART PUBLISHERS

《北歐設計史期刊》是唯一在咖啡桌上占有一席之地的設計出版品，最新一期與有摺角的舊雜誌應該輕鬆地展示。這本年刊創始於 1991 年。厚厚一本作家和歷史家的散文與評論合集，收錄了塔提安娜・沙里寧寫的〈蘇聯前衛宣傳藝術中的結構主義與童書〉之類啟發性作品。這本刊物由丹麥出版商 Rhodos 發行。為了最佳效果，請購齊全套過期雜誌堆在訪客容易看到的地方。

像專家一樣展示

如何展示得有藝術感？先擺一疊不超過五本雜誌，然後用你的掌根輕輕推開最上面那本，露出底下幾本的書背。

《國家地理雜誌》的鮮黃色書背一向很適合放在現代住宅的書架上。尋找較老舊的雜誌可能有困難，尤其你希望買珍稀版，只展示 1960 年代以前封面只有大黑字體而還未刊登照片的期數的話。最有可能的是找拍賣網站、清倉拍賣會與跳蚤市場看能不能買齊全套。

《工業設計雜誌》（後來已縮寫為 I.D. 雜誌）創立於 1954 年，作為編年記錄業界大事的方式。已故的偉大平面設計師 Alvin Lustig 擔任藝術指導，加建築師 Jane Thompson（Ben Thompson 之妻）與 Deborah Allen 擔任共同編輯。安迪・沃荷負責畫插圖。John Gregory Dunne 也是編輯。它在 1980 年代改名 I.D. 以反映更廣更深的內容，使得這段期間大家都停止收藏。該雜誌在 2009 年停刊。

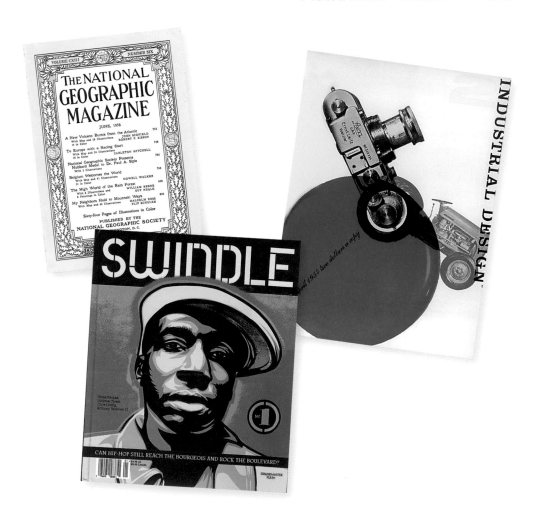

《騙子》由傳奇塗鴉師 Shepard Fairey 與同伴創立。這本藝術與文化雙月刊在 2009 年停刊之前，收錄了從 Henry Rollins 到 Damien Hirst 等許多人的作品，還有歌手 Billy Idol 與 Grandmaster Flash 的訪談。在官方網站 Swindlemagazine.com 還買得到過期雜誌。

務實考量

要是你沒有電視和 DVD 放影機就活不下去，一定要在顯眼位置放一套六片裝伊姆斯夫婦拍的影片，攝於 1950 到 1982 年間。主題從墨西哥傳統節日亡靈節到 DNA 分子都有。邀請男女朋友過來看，或跟友人舉辦欣賞會，以誇耀你的知識廣度和興趣深度。

必讀書單

時尚潮宅裡有兩種書籍:私用與公用。某些書籍放在咖啡桌或開放書架上,某些書籍要三三兩兩顯眼地放在床頭櫃上。說臥室書籍是私用只是表示它是洞察你最內在價值觀的書籍,不是保密的意思。它反而提供訪客上廁所時參觀你的臥室一窺你真實自我的管道。同時,你咖啡桌上的書籍應該要促進對話,而架上精選的書應該暗示你對藝術與科學有更深入的了解。

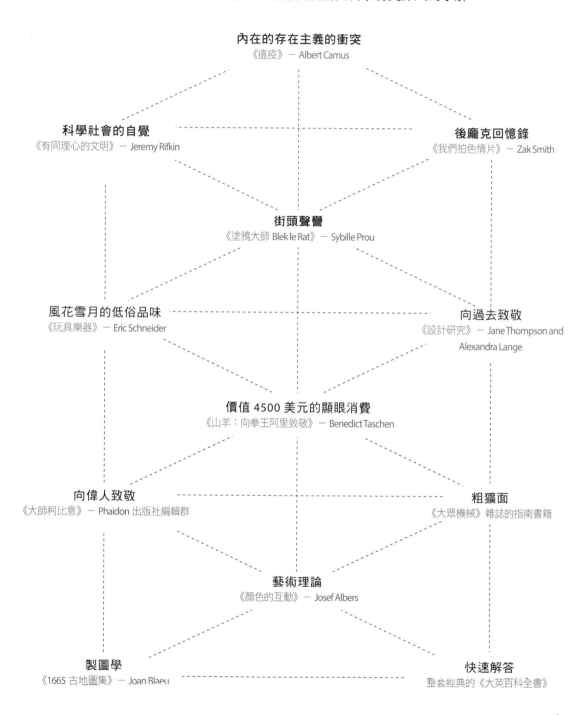

內在的存在主義的衝突
《瘟疫》— Albert Camus

科學社會的自覺
《有同理心的文明》— Jeremy Rifkin

後龐克回憶錄
《我們拍色情片》— Zak Smith

街頭聲響
《塗鴉大師 Blek le Rat》— Sybille Prou

風花雪月的低俗品味
《玩具樂器》— Eric Schneider

向過去致敬
《設計研究》— Jane Thompson and Alexandra Lange

價值 4500 美元的顯眼消費
《山羊:向拳王阿里致敬》— Benedict Taschen

向偉人致敬
《大師柯比意》— Phaidon 出版社編輯群

粗獷面
《大眾機械》雜誌的指南書籍

藝術理論
《顏色的互動》— Josef Albers

製圖學
《1665 古地圖集》— Joan Blaeu

快速解答
整套經典的《大英百科全書》

案例研究 #11

「他花了許多年打造完美混亂的書房。要是發現有人在暗褐色專屬書架上塞了一本紅色書呢？呃，就要大難臨頭了。」

男人熱愛一切能滿足他舒適感的東西。他討厭一切逼迫他離開安穩地位的事物，那讓他心煩。所以他喜愛房子而討厭藝術。

阿道夫·魯斯（ADOLF LOOS, 1870–1933）

這位奧地利出身的建築師當年是新藝術風格的主要批評者，反而盛讚現代建築與裝潢的極簡風格去除了多餘的裝飾。很不幸，他21歲在妓院染上梅毒，經歷一連串不幸福的婚姻，因為癌症腫瘤被迫切除一部分胃臟。此後，他只能吃火腿與奶油。50歲就耳聾，戀童醜聞摧毀了他的名聲，最後他以62歲之齡，在維也納孤單貧窮地去世。

▶ 代表作：德國Steiner House、奧地利Goldman & Salatsch Building。

靜態脈動

　　欣賞音樂可不是容易學會的技能，需要時間與專注才能了解吉普賽吉他手Django Reinhardt的美妙音律。不僅要花時間才找得到絕佳的經典黑膠唱片收藏，也要耗費心力鑽研哪些地下獨立音樂家支持你的設計理念。你可能會偶爾遭遇挫折（每個人都有偷藏在某處的電音舞曲CD），但是經過一些嘗試錯誤之後，你很快就會建立在過程中引導你的自制力（不能放電音舞曲）。

　　不過，比唱片清單更重要的是用什麼東西播放。我們提供的音響系統解決方案能夠襯托你的裝潢又能提升你的聆聽體驗。說到音響享受只有兩個選項：復古黑膠擴大機加上極稀有木箱、纖維包覆的喇叭，或者俏皮的高科技仿製品。

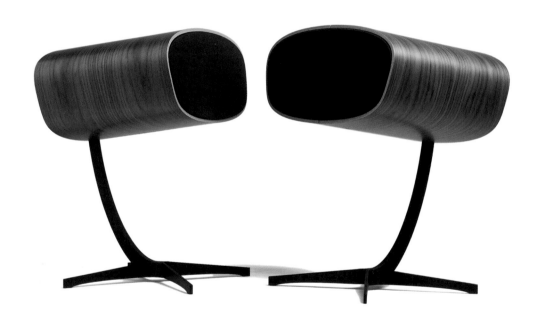

DAVONE RAY

這組彎木喇叭安裝在曲線形的鋼腳架上。這是被動式搭檔，需要外接擴大機才能發出聲音。丹麥製造，每個大約 76 公分高，胡桃木飾板喇叭箱有 58 公分寬。比其他四方形同類產品貴出十倍。

別被這組輕量型喇叭騙了——每顆或許只有 5 公斤重，卻是出力高達 150 瓦的音響怪獸。

務實考量

正港的現代主義者會尋找 Eames Quadraflex。這種方形喇叭於 1957 年由伊姆斯夫婦為現已消失的 Stephens Tru-Sonic 品牌所設計。大約 76 公分高，有四隻腳，採用跟伊姆斯躺椅相同的彎木包覆。這種喇叭非常難找，無論功能是否正常，一個可能要價高達 2000 美元。

案例研究 #508

「她知道每次詭異的李奧叔叔一來，就會放難聽的浩室音樂，然後還賴著不走。」

寵物

　　如果不想選擇小孩，寵物也能湊合。犬類與人類共生至少有一萬五千年歷史，幫助我們的祖先狩獵與保暖，同時保護他們不受掠食者傷害。這麼長久的互相了解是有好處的：沒有其他動物像狗這麼擅長辨認人類的行為暗示（甚至比某些人類更厲害）。到了19世紀末期英國舉辦第一次狗展時，狗已經從勞動力變成了地位的象徵。現在，人類最好的朋友跟任何其他配件同樣會受到評斷，所以我們做出了好用的表格讓你尋找適合府上的正確品種。

　　另一方面，貓則是個艱難的挑戰，因為牠們誰都不甩，不容易牽出去遛。有個科學研究認為愛貓人與愛狗人的差異正如你的想像：愛貓人神經質，愛狗人則是隨和擅長社交，性別不拘。因為把貓去爪非常不人道，所以只有以水泥與鋼鐵材質裝潢的屋主適合冒險養貓，免得這些小魔鬼把名牌經典沙發撕成碎片。（狗跟貓咪不同，可以訓練牠們遠離家具。）

　　無倫你選擇哪種動物作伴（我們強烈主張養狗），牠們都需要特殊的住所。各種床鋪、窩與磨爪棒都會在後面介紹，包括即使最嚴格的極簡主義者都適合的風格。

養狗準則

　　狗有很多種形狀、大小、顏色與觸感，所以或許難以相信牠們都是同一個大家族。我們在此幫助你簡化挑選正確品種以搭配生活方式的過程。取得寵物的優先管道應該是領養，這樣你才能驕傲地告訴朋友與鄰居說牠是「救來的」，但如果收容所沒有理想的對象（比較稀有的品種更可能如此），那就改找信譽可靠的寵物店。

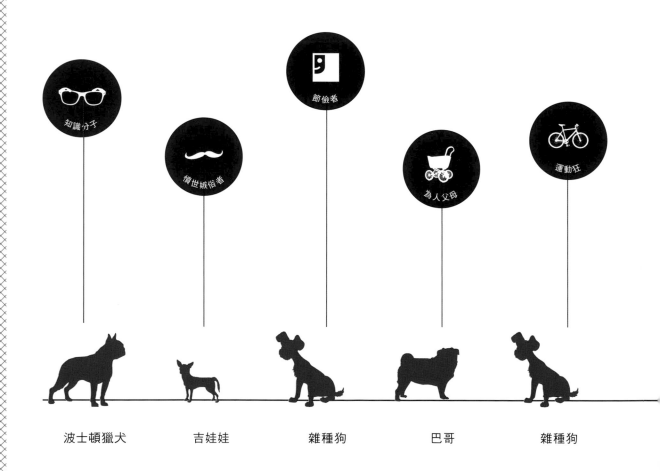

波士頓獵犬　　　吉娃娃　　　雜種狗　　　巴哥　　　雜種狗

務實考量

若需要適合的名字，請參閱第 142 頁。
否則的話，你也可以乾脆把小狗取名為
「犬」（Chien）。更優的是根據超現實
主義者達利的電影《安達魯之犬》（Un
Chien Andalou），取個中間名字「安達
魯」，或是依 Pixies 樂團歌名受電影啟發
的歌曲 Debaser，將名字改為「安達魯西
亞」。

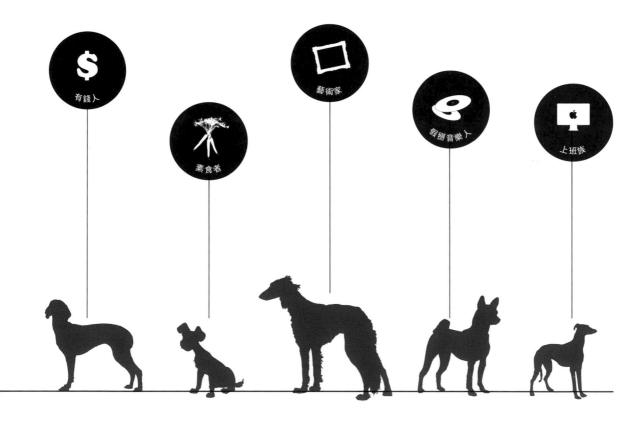

維茲拉犬　　　　雜種狗　　　　薩路基獵犬　　　　巴辛吉犬　　　　惠比特犬

現代建築的意義不是使
用不成熟的新材料；
重點在於往更人性化
的方向改善材料。

艾瓦‧阿爾托（ALVAR AALTO, 1898–1976）

阿爾托是最多產最有名的現代建築師之一，職業生涯從1920年代直到1970年代。他設計大樓、服飾、家具與玻璃器皿。或許因為關於阿爾托的紀錄大都是芬蘭文，所以關於他私生活的資料很少，只知道他兩段婚姻似乎很幸福。兩任老婆都是建築師；第二任在他的事務所裡當助理。

⊙ 代表作：為Ittala品牌設計的阿爾托花瓶、三腳置物凳、德國的埃森歌劇院。

金窩銀窩不如狗窩

狗與貓需要特殊的睡眠區域。為了確保牠們的床鋪搭得上家裡的設計風格，我們查遍了特殊寵物店與美容院找出優質、設計良好的產品。這些寵物床保證好用又不會對飼主造成視覺干擾。

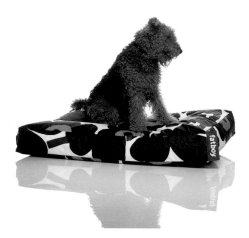

FATBOY 狗狗睡床

芬蘭設計師 Jukka Setälä 原本創作 Fatboy 是當作現代懶骨頭椅。這個品牌接著衍生出吊床與狗床。這張狗床墊填充了保麗龍小球，很容易擦乾淨。此外，市面上有賣經典的 Marimekko 品牌圖案。

KITTYPOD

這個波浪瓦楞紙板做的碗放在四腳楓木 X 形底座上。藝術家 Elizabeth Paige Smith 為她的貓咪賽門創作了這個床鋪兼磨爪柱。如今她已經在加州威尼斯把這個設計變成了一家成功的公司。

HOLDEN 設計公司

因為對寵物店賣的狗床與餵食用具不滿意，建築師 Jon Wesley Rahman 創辦了荷登設計公司。他的作品包括架高的狗碗與這座彎木狗床框，令人聯想起伊姆斯的曲木椅。

務實考量

貓砂盆不衛生又不好看。無論你裝的是松木屑或陶瓷碎片，都很難掩飾貓尿的阿摩尼亞臭味。如果可能的話，還是訓練你的貓咪使用馬桶吧。（如果你已經買了那種比較高科技會自動沖水的馬桶，可能比較省時。）要是如廁訓練失敗，就用八卦報紙鋪貓砂盆吧。

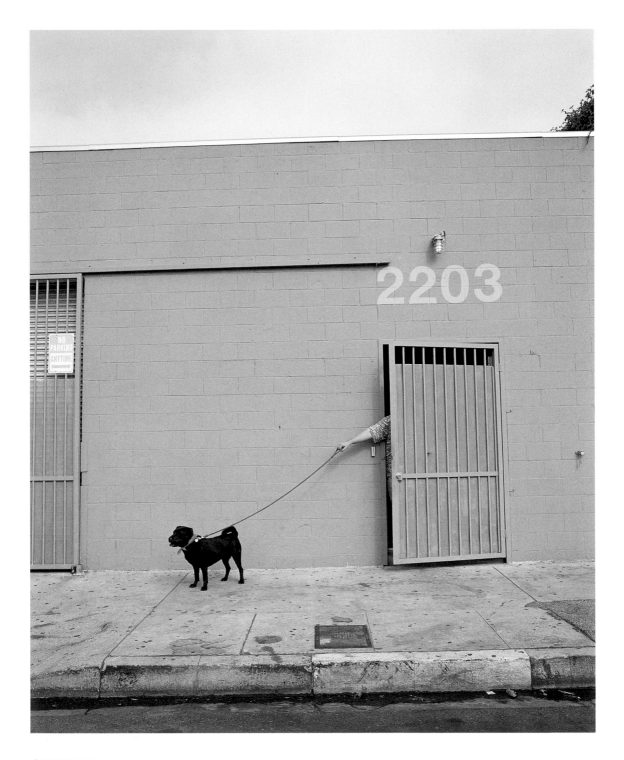

案例研究 #1106

「他原本想要買隻罕見的『銀色』巴哥犬；這隻雜種狗實在格格不入。」

後記
與你的理想妥協

現在你已經看完了這本書，應該有一大堆打造時尚潮宅的實際點子、策略與技巧。雖然你可能有達成現代理想的工具，但很重要地，你也要了解極簡主義需要妥協、而大多數規則都有例外。

　　你從書中可以學到很多，但是現實生活的經驗沒有替代品。牢記了駕駛說明書的學生沒有先跟教練上路開一陣子，也不能貿然上路旅行。所以在你打造真正的現代住宅之前，最好先仔細看看一位知名現代主義者的經歷。美國最有名的極簡住宅之一就是菲利浦・強生在康乃狄克州新迦南的「玻璃屋」（關於強生請參閱146頁），因此是解釋妥協概念的極佳案例研究。

　　強生是密斯・凡德羅的朋友兼學生，發現他的恩師執著於打造一棟完全用鋼與玻璃的建築──沒有任何堅固的「牆壁」可言，極簡到幾乎隱形。密斯（他的學生與朋友都這麼叫他）花了五年，從1946到1951年，在芝加哥郊外的62英畝土地上設計與建造了「范思沃斯宅」（Farnsworth House）作為客戶伊迪絲・范思沃斯博士的鄉間別墅。而強生則在1949年就造出了自己版本的透明屋。

　　所以除了絕對不要相信當面拚命吹捧你才能，私下卻滿心嫉妒的馬屁精之外，我們可以從這兩棟地標建築學到什麼？

范思沃斯宅是獨立、單一房間的結構。相對地,強生在新迦南的47英畝土地上則有另外十四棟建築。沒錯,十四棟不同的建築,強生和他的男友大衛‧惠特尼在這些房子裡過他們真正的「生活」。

有一棟「磚屋」(Brick House),鄰接玻璃屋的矩形賓館,收容驅動兩棟建築的所有機械設備,還有額外的廚房。磚造門面的用意在與玻璃牆對比;它也隱藏了不美觀的設施。附近有個圓形的游泳池。

這塊地上的工程有過一段漫長的瓶頸。但是強生在1960年認識了惠特尼,建造的狂熱於焉展開。

1962年強生在方形人工池塘邊蓋了座涼亭,以便在戶外招待賓客、喝雞尾酒,同時曬太陽。1965年,他在一處山腳建造了地下的「畫廊」(Painting Gallery),存放他們的大量藝術品收藏,包括惠特尼的好友安迪‧沃荷畫的強生肖像。1966年,這對伴侶買下了1800年代末期的農舍「Popestead」,在接下來四十年期間予以改裝,當作家人與朋友的夏季住所,有時自己也住在裡面。1970年,強生設計並建造了「雕像藝廊」(Sculpture Gallery),收納了六層樓的頂尖名家傑作。

1980年他為自己建造了工作室,外形像個上下顛倒的圓錐,存放他所有的建築書籍。1981年,惠特尼買了「卡魯那農場」(Calluna Farms),他住在裡面;牆壁使用強生為他的曼哈頓AT&T大樓找來的同樣粉紅石材重建。1984年他們建造了稱作「鬼屋」(Ghost House)的鋼鍊結構,他與惠特尼在裡面種滿了百合花。1985年他安裝了「林肯‧克斯騰塔」(Lincoln Kerstein Tower,以紀念與喬治‧巴蘭欽共同創立紐約市芭蕾舞團的作家),是一座很難攀爬的巨大方尖碑。

1995年，不知是急著揚名立萬還是可悲地默認了流行文化，他建造了「怪獸」（Da Monsta），這是一個瘋狂的紅色玩意，打算用來當作死後故居的遊客服務中心。1999年，他與惠特尼改裝了18世紀夏克教派建築「葛蘭傑」（Grainger），更新安裝一扇帶有畫家 Michael Heizer 塗鴉作品蝕刻的巨大窗戶。葛蘭傑漆成了知名顏色專家Donald Kaufman創造的特殊黑色調，兩人用來在此看電視喝茶。當然，他們在曼哈頓也有幾處公寓。

據說每天晚上強生會繞著「怪獸」散步拍拍它，無疑很滿意他已經鞏固了歷史地位。也有人說密斯・凡德羅初次看見玻璃屋時，憤怒地拂袖而去。有一次，有隻野火雞撞破了玻璃屋的牆壁，把它撞得完全粉碎。

教訓：不要交嫉妒的朋友，或住在大群流浪的野火雞附近。如果你實在無法割捨大批藏書，那麼為書蓋一棟房子也是合理的。或者你如果需要個地方放鬆看電視劇，再蓋一棟。如果你的男友是世界知名的藝術收藏家，再蓋一棟。如果你想不出怎麼藏匿電路板與火爐——你猜對了——再蓋一棟。因為成為真正極簡主義者的唯一方式，就是當個大刺刺的極繁主義者。

圖解
時尚潮宅DIY：教你看透現代主義極簡風

2013年5月初版　　　　　　　　　　　　　　　定價：新臺幣360元
有著作權・翻印必究
Printed in Taiwan.

著　　者	Molly Jane Quinn	
繪　　者	Jenna Talbott	
譯　　者	李　建　興	
發 行 人	林　載　爵	

出　版　者	聯 經 出 版 事 業 股 份 有 限 公 司	叢書主編	李　佳　姍	
地　　　址	台 北 市 基 隆 路 一 段 1 8 0 號 4 樓	校　　對	陳　佩　伶	
編 輯 部 地 址	台 北 市 基 隆 路 一 段 1 8 0 號 4 樓	封面設計	朱　智　穎	
叢書主編電話	（ 0 2 ） 8 7 8 7 6 2 4 2 轉 2 2 9			
台北聯經書房	台 北 市 新 生 南 路 三 段 9 4 號			
電　　　話	（ 0 2 ） 2 3 6 2 0 3 0 8			
台 中 分 公 司	台 中 市 北 區 健 行 路 3 2 1 號 1 樓			
暨 門 市 電 話	（ 0 4 ） 2 2 3 7 1 2 3 4 e x t . 5			
郵 政 劃 撥 帳 戶	第 0 1 0 0 5 5 9 - 3 號			
郵 撥 電 話	（ 0 2 ） 2 3 6 2 0 3 0 8			
印　刷　者	文 聯 彩 色 製 版 印 刷 有 限 公 司			
總　經　銷	聯 合 發 行 股 份 有 限 公 司			
發　行　所	台 北 縣 新 店 市 寶 橋 路 2 3 5 巷 6 弄 6 號 2 樓			
電　　　話	（ 0 2 ） 2 9 1 7 8 0 2 2			

行政院新聞局出版事業登記證局版臺業字第0130號

本書如有缺頁，破損，倒裝請寄回台北聯經書房更換。　　ISBN　978-957-08-4179-4 (平裝)
聯經網址：www.linkingbooks.com.tw
電子信箱：linking@udngroup.com

國家圖書館出版品預行編目資料

時尚潮宅DIY：教你看透現代主義極簡風/ Molly
Jane Quinn著 . Jenna Talbott繪 . 李建興譯 . 初版 . 臺北市 .
聯經 . 2013年5月（民102年）. 176面 . 19×26公分（圖解）

譯自：It's Lonely in the Modern World: The Essential Guide to
　　　Form, Function, and Ennui from the Creators of Unhappy
　　　Hipsters

ISBN　978-957-08-4179-4（平裝）

1.室內設計　2.空間設計

967　　　　　　　　　　　　　　　　　　　102007672